图解设计思维过程小书库

色彩构成图解

解构、重组与空间创造

韩林飞 著

机械工业出版社

本书是一本用于色彩的认识、感觉、审美和表现力的培养与训练的实用教程。内容包括感知色彩的内在关系、色彩的重构与创新、绘画作品的抽象几何化与空间模型的构建、色彩的空间转化与体现、建筑实例的色彩分析,强调对学生的审美能力、创造能力和动手能力的培养。通过学习色彩构成可以培养对视觉艺术形式的创造性思维方式、掌握色彩各要素的特性及组合规律,同时为专业设计奠定坚实的基础。本书可作为建筑高等院校建筑、规划、景观、艺术设计等专业空间训练的辅导教材,也可供广大设计工作者和艺术设计爱好者参考。

图书在版编目(CIP)数据

色彩构成图解:解构、重组与空间创造/韩林飞著. —北京:机械工业出版社,2021.7

(图解设计思维过程小书库)

ISBN 978-7-111-68495-4

Ⅰ.①色… Ⅱ.①韩… Ⅲ.①色调—图解 Ⅳ.①J063-64

中国版本图书馆CIP数据核字(2021)第115469号

机械工业出版社(北京市百万庄大街22号 邮政编码100037)
策划编辑:赵 荣 责任编辑:赵 荣 时 颂
责任校对:赵 燕 责任印制:张 博
北京利丰雅高长城印刷有限公司印刷
2021年9月第1版第1次印刷
130mm×184mm・5.5印张・2插页・145千字
标准书号:ISBN 978-7-111-68495-4
定价:49.00元

电话服务	网络服务
客服电话:010-88361066	机 工 官 网:www.cmpbook.com
010-88379833	机 工 官 博:weibo.com/cmp1952
010-68326294	金 书 网:www.golden-book.com
封底无防伪标均为盗版	机工教育服务网:www.cmpedu.com

前　言

　　20 世纪初现代艺术的兴盛有很大一部分的原因是源自于呼捷玛斯、包豪斯艺术学校的创造性艺术教学思维的建立。整个工业艺术设计的理念成为日后对工业设计界、建筑设计界产生非凡影响的设计教学核心。任何图形、体量都不能离开色彩而单独存在，如何能掌握色彩的设计方法，是很早就萦绕在人们心中的问题。20 世纪 20 年代，呼捷玛斯和包豪斯开始了对这样一种设计方法的总结与创新。

　　1919 年在德国魏玛建立的"国立包豪斯学院"，开创了现代设计教育的先河，并提出"知识与技术并重，理论与实践同步"的指导思想，其教育体系至今还影响着全世界的现代设计教育。最先提出让色彩构成进入视觉教育体系的是 J. 伊顿（Johannes Itten）。伊顿是包豪斯色彩构成与基础理论创始人、现代设计基础课程的创建者。他最早将现代色彩体系引入设计教学，坚信色彩是理性的，只有科学的方法才能够揭示色彩本来的面貌，从业者必须首先了解色彩的科学构成，然后才可以实现色彩的自由表现。在从事色彩知识教授的 J. 伊顿、W. 康定斯基和 P. 克利三位老师中，伊顿对整个学科的贡献是建立了色彩环，并通过图解表意的方式来理解色彩；康定斯基对色彩的色温以及色调都有自己的理解，同时他关注人们的审美观念，定义了色彩的四个主音；克利的主要研究对象在于色彩光谱变化，其目标是让学生们建立

起一种对材料良好的认知。色彩构成课程的教学任务首先是从属于基础教学目标的，这就让学生从以往的经验和偏见中解放出来，使得之后的专业学习有一定的基础；同时，通过作坊式的实验工作室向学生们介绍新的技术和材料。课程的具体任务是教授学生良好的设计基础理论。在设计的领域，研究色彩体系的目的是了解色彩的科学特性，在心理学角度衡量感觉的外部含义，抽象色彩的元素以认知其内部作用制造的效果。

20世纪20年代初，呼捷玛斯色彩构成学的教学始于绘画系的基础教学中。最开始的老师就是绘画系的L.波波娃和A.韦斯宁，他们明确地将基础教学与专业教学区分开来，形成独具特色的色彩基础课程。他们认为这门课程首先是让学生了解色彩在物体中的本质关系；其次，常规的合理构图是有一定的色彩规律的，元素的有机结合不是偶然的产物；再次，不论是色彩还是物体本身的形态，都是这个物体的一部分，而不是一种附加的装饰。1922年，波波娃和韦斯宁开始将这门课程在公共基础部教授，面向的是全校学生，课程体系按授课对象的不同分成了两种情况，最小化课程是针对所有学生的初期培养，而最大化课程是针对将来不同专业的学生所开设的，有很强的针对性。1923年后，校长B·法沃尔斯基对色彩构成课程提出新的任务要求："平面色彩知识的圆周式教学不仅应该援引一些具有典型形式特征的平面色彩构成案例，而且还应让学生们直观感受到每一种平面的色彩形式、

图案和构成都是独一无二的。"同时，K·伊斯托明在这门基础艺术课程的推广上做出了巨大贡献。首先，他在色彩课程的教学中大胆启用客观教学法，填补了长期以来教学上的空缺。其次，在伊斯托明的具体教学课程中，他认为色彩、色调与明暗是绘画的三要素，色彩是其中的重点，其他两个是它的衍生品。再次，他提出了"空间色彩和局部色彩"的理论，并利用色调和明暗关系阐明解释了"进深"的概念。而从另一个方面来看，当将色彩当作一种视觉现象时，就产生了色彩学的另一分支，这一方向包含着理论和实践两个部分。理论部分教学的老师是物理学家H·费德洛夫和心理学家C·克拉夫科夫，保证了学生可以从物理和心理两方面来探究色彩的本质。实践部分教学的老师是克鲁齐斯，他的教学方式是由浅入深，先运用不同材料让学生了解物质的本色和特点，从而逐步过渡到对色彩光谱的理解和学习，最终让学生了解亮度、饱和度、色调等概念。经过这样的逐步学习，最终将色彩演变成可以展现形体的课程作业。在这样的理论与实践相互影响和补充的过程中，色彩学课的教学也逐步走向成熟。

色彩是设计师传递信息的工具，表达情感的语言，是设计师手中能够最快速地唤起人们的反应、营造一种氛围、代表一种理念、表达一种情绪的要素，合理地运用色彩可以帮助设计师快速找到创作灵感。对设计师来说，对于色彩的认识、感觉、审美和表现力的培养与训练是一门必修的基础课程。

色彩构成即色彩的相互作用，是从人对色彩的知觉和心理感受出发，用科学分析的方法，把复杂的色彩现象还原为基本要素，利用色彩在空间、量与质上的可变性，按照一定的规律去组合各构成之间的相互关系，再创造出新的色彩效果的过程。色彩构成在教学中对造型要素"点、线、面、体"和色彩要素"色相、明度、彩度"这些现代设计中最基本的视觉元素进行了科学化、理性化的分析与研究，解释了实物形态及色彩的各种构成关系、组合规律及美学法则。通过学习色彩构成可以培养对视觉艺术形式的创造性思维方式，掌握色彩各要素的特性及组合规律，同时为专业设计奠定坚实的基础。

书中引用了2000—2020年北京交通大学、莫斯科建筑学院、米兰理工大学多届学生的作品，数量众多，恕不能一一列出他（她）们的名字，研究生李响同学，为本书的资料整理做出了巨大贡献，十分感谢。

<div style="text-align:right">韩林飞</div>

思路与方法

由于被动式的学习习惯，刚接触设计的新生缺乏探索精神。"授之以鱼"不如"授之以渔"，在色彩训练的教学中，首先要打破这种被动式的学习习惯。对色彩的基本认知，不能仅停留在被动接收的阶段，要让学生亲身理解与体会，积极主动去探索其中的规律和内涵，认知"色彩"的实质，并通过抽象绘画和建筑色彩的训练，培养学生在色彩构成与空间体验方面的逻辑和创新思维的能力。

色彩的基础训练：色彩的感知、分析、重构与创新，通过对大师作品的临摹，分析色彩的变化、色彩的再创作，感知色彩之间的内在关系，让学生理解色彩和思索空间，并发挥其自身想象力、主观能动性，对画作进行重构与创新，通过实践训练，加深对原画作中色彩运用的理解和对整体色彩的感知。

色彩的几何提成训练：图形抽象与感知能力的培养，从平面绘画的大块色彩的总结与提取，到画面空间的抽象与几何化，再到画面空间模型的构建，体会画作中对明暗色彩的把握以及空间的表达，使其能更好地与建筑空间训练的基本功形成联系。通过图底关系和空间的相互转化，最后形成一种空间模型，表达平面色彩的空间感。

色彩的空间转化训练：平面构图的三维空间生成，主要以空间模型为表达手段，将原作从二维平面生成三维体块空间，加强学生对于空间感知、时空概念和空间构成等方面基础知识的学习，也使学生从另一个方面加深对画作的理解和记忆。在前两个训练

步骤的基础上,将经自我思考的"抽象"构成所得来的平面空间图形按照不同的明暗程度,赋予一定的空间高度和形式,借助一定的空间逻辑关系,转化为立体的三维概念建筑空间模型。

建筑大师作品分析:材料、色彩及形态语言的分析。在对建筑的认知中,表皮给人以最直观的印象,建筑的色彩、材料和形体等外观的各种信息赋予人们无法逃避的直接印象。本训练主要针对建筑大师的作品进行案例分析,以低层、中高层和高层三种建筑尺度标准按 1920—1945 年、1946—1965 年、1966—1985 年、1986—2000 年、2001—2020 年五个建筑发展历史的时间区段划分建筑。从建筑尺度的角度,学生对大师的作品进行色彩语言、材料语言和形体语言的分析,体会材料的固有色、光影色彩等给人的印象,分析色彩在建筑造型的表达、建筑识别性的表现、建筑气氛的营造和建筑情感的传达等方面的功能体现,分析建筑的形态语言,从图案、立体、形体和综合形态等多个方面,分析材料的形态在建筑功能表现和建筑情感传达等方面的效果。通过一系列的分析与解读,理解大师作品中不同尺度建筑的材料与色彩的应用技巧和创作方法,更好地理解大师建筑设计的创新思路。

从基础的色彩训练到色彩的提成与分析,再到色彩空间的体现与三维体块模型的制作,训练习题注重学生对色彩的感官认知,或者说是理性知识的积累。最后的建筑色彩与材料的分析,则是将色彩的知识运用到实际项目中,体会大师用材、用色的技巧与表达方式,从而为将来从事建筑设计工作打下色彩运用的基础。

目 录

前 言
思路与方法

第一章　色彩的基础训练　　　　　　　　　　　　1
　　第一节　色彩的感知　　　　　　　　　　　　2
　　第二节　色彩的分析　　　　　　　　　　　　10
　　第三节　色彩的重构　　　　　　　　　　　　14
　　第四节　色彩的创新　　　　　　　　　　　　28

第二章　色彩的几何提成训练　　　　　　　　　　34
　　第一节　绘画作品中画面形体结构的形成　　　36
　　第二节　绘画作品中画面空间的抽象与几何化　42
　　第三节　绘画作品中画面空间模型的构建　　　50

第三章　色彩的空间转化训练　　　　　　　　　　58
　　第一节　色彩的位移　　　　　　　　　　　　60
　　第二节　色彩的图底重构　　　　　　　　　　62
　　第三节　色彩的空间体现　　　　　　　　　　68

第四章 现代主义建筑材料、色彩及形态语言应用分析 76

 第一节 现代主义建筑起源阶段的色彩应用分析

 （1920-1945） 78

 第二节 第二次世界大战后现代建筑的色彩应用分析

 （1946-1965） 94

 第三节 后现代主义建筑的色彩应用分析

 （1966-1985） 112

 第四节 解构主义建筑的色彩应用分析

 （1986-2000） 124

 第五节 信息时代建筑的色彩应用分析

 （2001-2020） 144

参考文献 164

第一章
色彩的基础训练

第一节 色彩的感知

第二节 色彩的分析

第三节 色彩的重构

第四节 色彩的创新

第一节　色彩的感知

一、色彩三属性

色彩的三属性是指色彩具有的色相（也称色调）、明度、纯度（也称彩度、饱和度）三种性质，是界定色彩感官识别的基础。人眼看到的任一彩色光都是这三个特性的综合效果，其中色相与光波的频率有直接关系，明度和纯度与光波的幅度有关。

1. 色相

色相是指色彩的相貌，是区别各种不同色彩最准确的标准，是色彩的首要特征。色相由原色、间色和复色来构成的，黑白没有色相，为中性。

从光学意义上讲，色相差别是由光波波长的长短产生的。即便是同一类颜色，也能分为几种色相。

2. 明度

根据物体表面反射光的程度不同，色彩的明暗程度就会不同，这种色彩的明暗程度称为明度。黑白之间不同程度的明暗强度划分，称为明暗阶度。

3. 纯度

纯度指颜色的纯净和鲜艳程度。纯度最高的色彩就是原色，随着纯度的降低，色彩就会变得暗、淡。纯度降到最低就是失去色相，变为无彩色，也就是黑色、白色和灰色。

降低色彩纯度的方法：加白、加黑、加灰、加互补色。

二、色块的面积

色块面积的大小对色彩对比的影响较大。对比的色彩双方面积相等时，相互之间产生抗衡，对比效果强；对比的色彩面积大小悬殊时，则产生烘托的关系。

第一章 色彩的基础训练

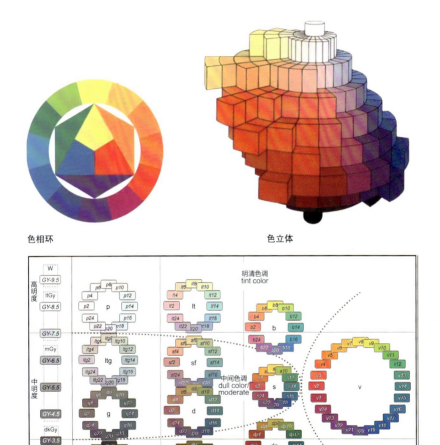

色相环　　　　　　　　　　　　　　色立体

pccs色调图

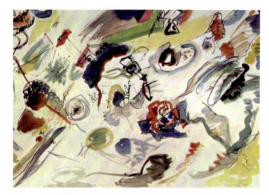

《即兴》
W.康定斯基,1910年

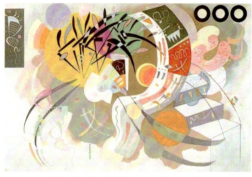

《主曲线》
W.康定斯基,1936年

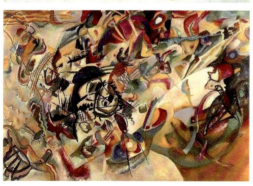

《构成第七号》
W.康定斯基,1923年

第一章 色彩的基础训练

上:《百老汇爵士乐》
　　P.蒙德里安,1943年

下:《红黄蓝的构成》
　　P.蒙德里安,1920年

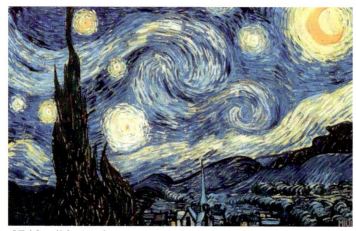

《星空》V. 梵高,1889年

《红色葡萄园》V. 梵高,1888年

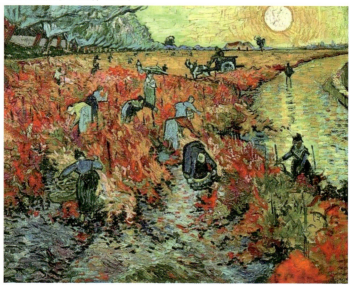

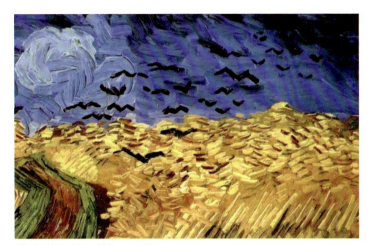

《有乌鸦的麦田》V. 梵高，1890年

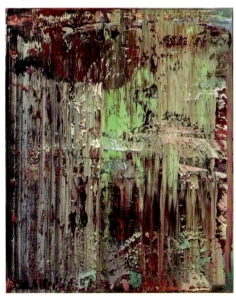

《抽象画（679-2）》
G. 里希特，1987年

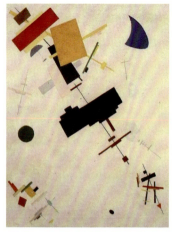

《至上主义》
K. 马列维奇，1915年

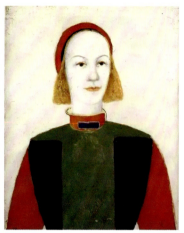

《女孩》
K. 马列维奇，1932年

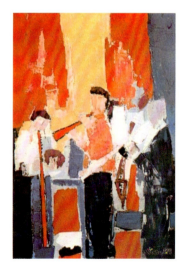

《音乐人》N. 斯塔埃尔，1952年

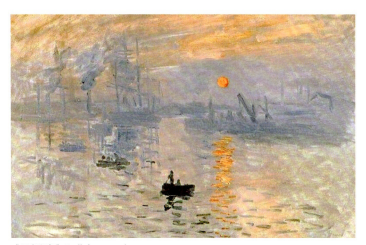

《日出印象》C. 莫奈，1872年

《湖上落日》J. 透纳，1840年

第二节　色彩的分析

　　色彩的分析是一个简化的过程,是分析其色彩组成的色性和构成形式,保持原来的主要色彩关系与色块面积比例关系,保持主色调、主意向的色彩气氛与整体风格。色彩只有形成一定的色调,才能产生和谐、整体的视觉效果。而色调的形成则取决于主调色面积大小及辅调色、点缀色之间面积的大小面积比例。

　　色调的产生和形成有很多种途径与方法:自然中的色彩千变万化,生动迷人;我国的传统绘画与传统建筑均带有那个时代的科学文化认知的烙印,具有典型的艺术文化、特色的色彩主调和不同品位的艺术特征;每个画家对色彩的感觉和使用有着不同的习惯和认识,他们的绘画作品保存了那个时代人们在艺术上、精神上的审美认知和习惯。这些均是色彩学习的最好范本。

我国传统瓷器

我国传统绘画作品

第一章 色彩的基础训练

中国的自然风光

中国的传统建筑

| 色彩构成图解　解构、重组与空间创造

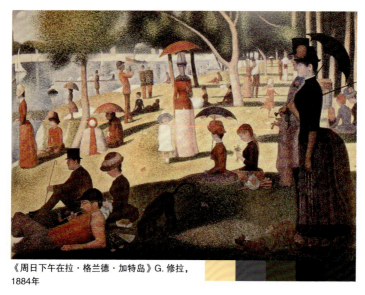

《周日下午在拉·格兰德·加特岛》G. 修拉，1884年

《最后的晚餐》J. 丁托列托，1592–1594年

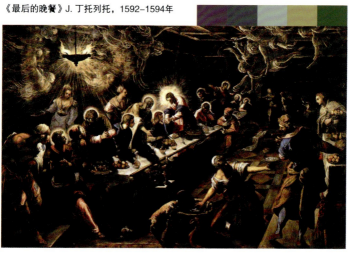

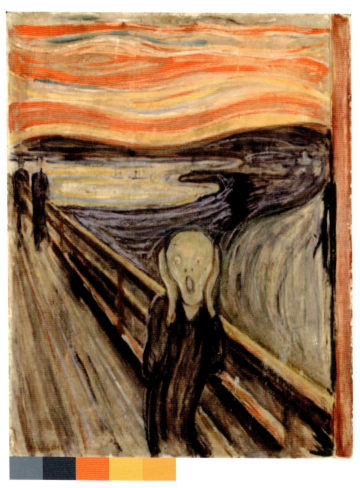

《呐喊》E. 蒙克，1893年

第三节　色彩的重构

色彩的重构是通过分析、提取原色彩关系的色彩与构成形式，在保持画作原来的主要色彩关系、色块面积比例关系、色彩主调、色彩气氛、整体风格等的基础上，打散原来色彩形象的组织结构，构成新的形象、新的色彩形式。

重构不同的色相、纯度、明度都会对画面效果产生影响，改变人的心理，左右人的情绪。如色相可改变颜色冷暖和视觉感受，明度可以改变色彩的明暗层次变化和体块感、空间关系，纯度可以改变画面的色彩鲜艳或明暗程度。

色彩重构包括色相推移、明度推移、纯度推移、单色重构等多种形式。

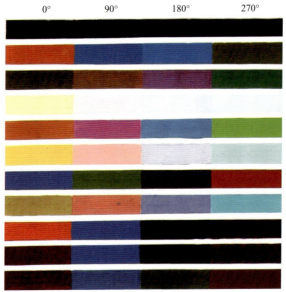

色相推移（一）

第一章 色彩的基础训练

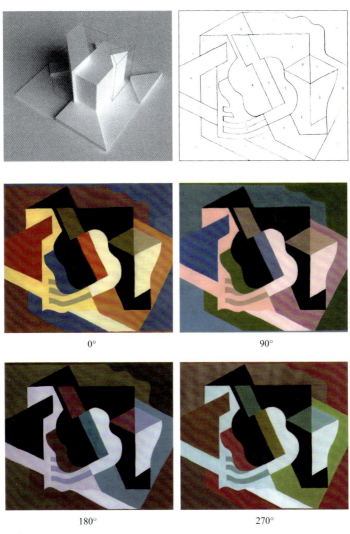

0° 90°

180° 270°

色相推移（二）

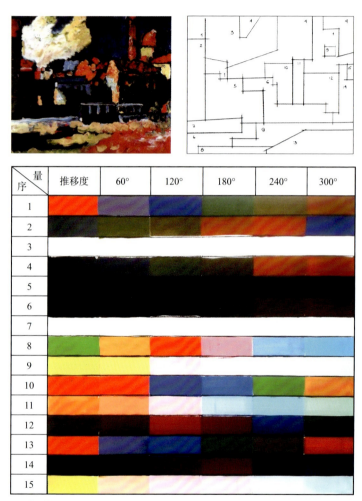

色相推移（三）

第一章 色彩的基础训练

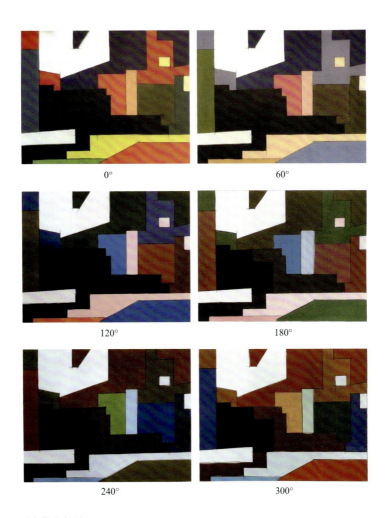

0°　　　　　　　　　　　　　60°

120°　　　　　　　　　　　　180°

240°　　　　　　　　　　　　300°

色相推移（四）

| 色彩构成图解　解构、重组与空间创造

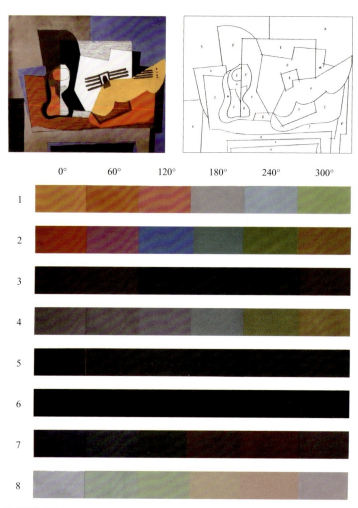

色相推移（五）

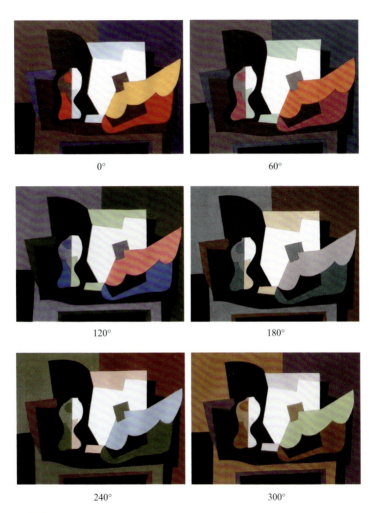

色相推移（六）

| 色彩构成图解 解构、重组与空间创造

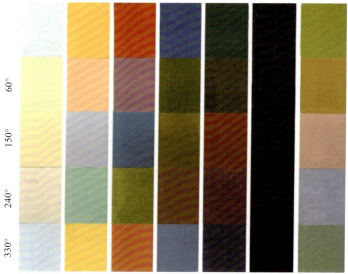

色相推移（七）

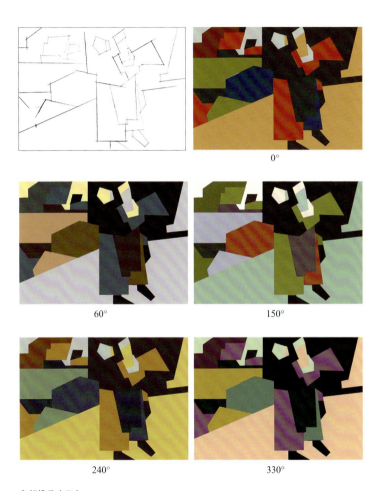

色相推移（八）

| 色彩构成图解　解构、重组与空间创造

明度推移（一）

第一章 色彩的基础训练

明度推移（二）

明度推移（三）

第一章 色彩的基础训练

明度推移（四）

| 色彩构成图解　解构、重组与空间创造

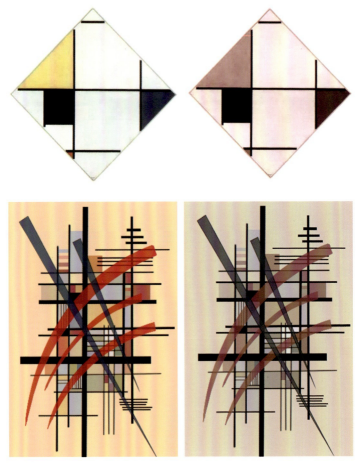

纯度推移

单色重构

多色重构

第四节　色彩的创新

在漫长的历史过程中，中西方绘画各流派均形成了各自独特的风格，也给人们留下了固有的印象。色彩的创新便是要打破这种观念，运用色彩感知、分析、重构的知识，对画作进行大胆的创新，融合设计者的思维构想、创新理念等，从主观上展示对画作的理解与感受，体现画作的多样性。

画面整体气氛协调统一是色彩训练的关键。画面在明度上有明暗、在色相上有冷暖、在纯度上有鲜艳明暗，画面是三者结合表现出来的，这就需要绘画者融会应用。进行画作的色彩创新可提高把握色彩关系的能力。

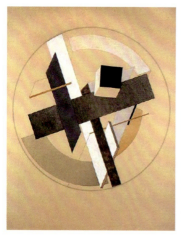 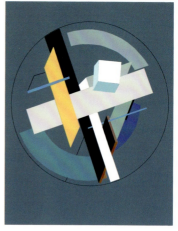

《普郎恩》EI. 利西茨基，1919年

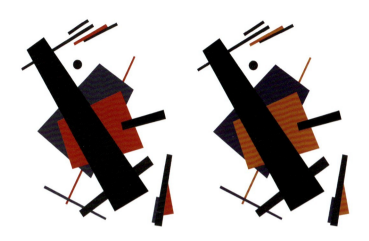

《至上主义》
K. 马列维奇,1915年

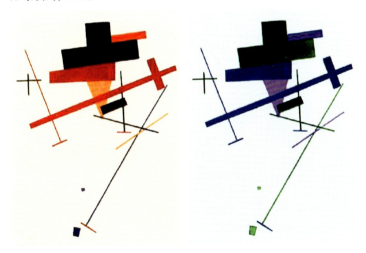

《至上主义绘画》
K. 马列维奇,1916年

| 色彩构成图解　解构、重组与空间创造

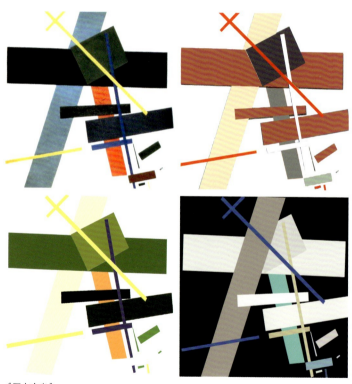

《至上主义》
K. 马列维奇，1916年

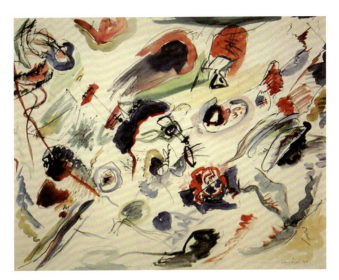

《第一幅水彩抽象画》W. 康定斯基,1910年

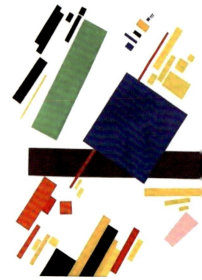

《至上主义(红色射线上的蓝方块)》
K. 马列维奇,1915年

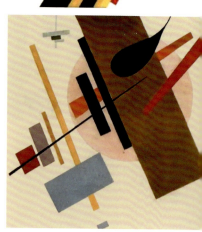

《至上主义》
K. 马列维奇,1915-1916年

第一章 色彩的基础训练

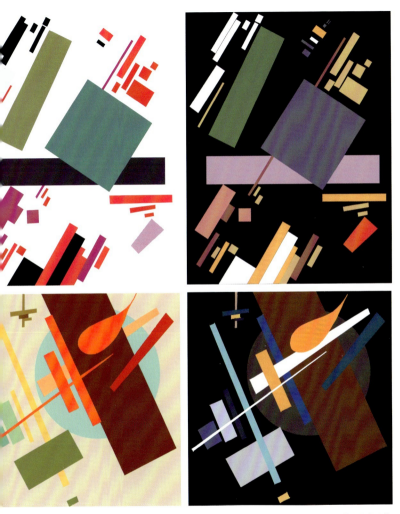

《至上主义》
K. 马列维奇，1915–1916年

第二章
色彩的几何提成训练

第一节　绘画作品中画面形体结构的形成
第二节　绘画作品中画面空间的抽象与几何化
第三节　绘画作品中画面空间模型的构建

第一节　绘画作品中画面形体结构的形成

形体指物象的形状和体积，结构指形体的结合与构成关系。在描绘客观物象时，画面形体结构的形成主要依靠透视，即用线条或色彩在平面上表现立体空间的方法，创作出在平面上合乎客观比例的、让人信服的现实形象，体现其空间感、立体感。

透视分为焦点透视、散点透视和空气透视。焦点透视即近大远小、近高远低、近宽远窄。散点透视即画家观察点不是固定在一个地方，也不受下定视域的限制，而是根据需要，移动着立足点进行观察，因此整个画面有很多的视角，每个视角都在局部构成透视关系，因而产生了多个消失点。空气透视是由于大气及空气介质（雨、雪、烟、雾、尘土、水汽等）使人们看到近处的景物比远处的景物浓重、色彩饱满、清晰度高等视觉现象。

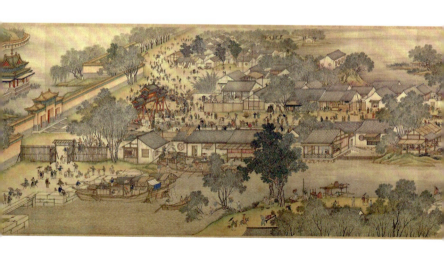

第二章 色彩的几何提成训练

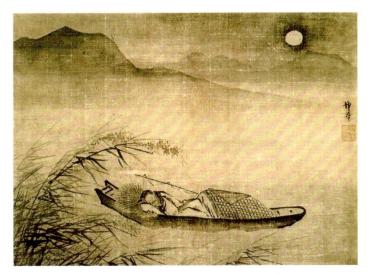

《月下泊舟图》明·戴进

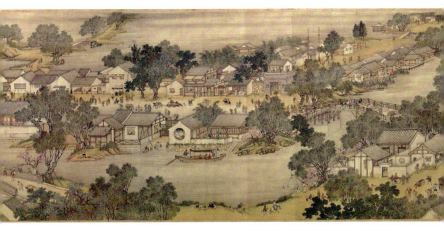

《清明上河图》（局部） 宋·张择端

| 色彩构成图解 解构、重组与空间创造

《阿纳姆附近的道路和农场建筑》 P.蒙德里安,1902年

38

第二章 色彩的几何提成训练

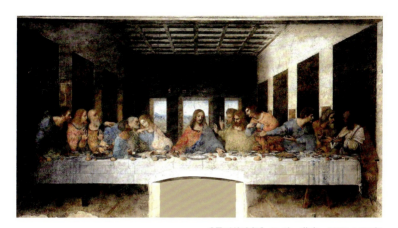

《最后的晚餐》 L.达·芬奇，1495–1497年

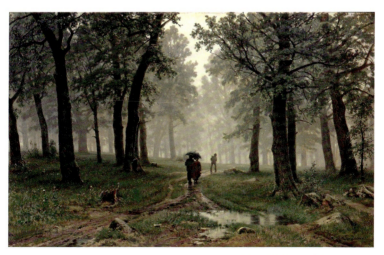

《林中雨滴》 Kl.希施金，1891年

| 色彩构成图解　解构、重组与空间创造

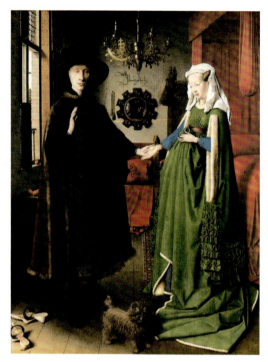

《阿尔诺芬尼夫妇像》
J. 艾克，1434年

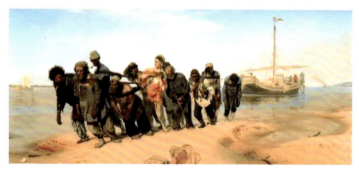

《伏尔加河上的纤夫》I. 列宾，1870–1873年

第二章 色彩的几何提成训练

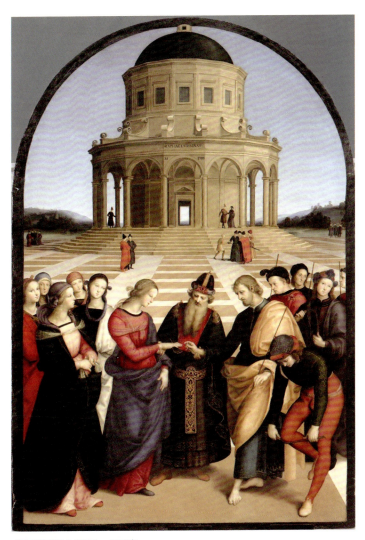

《圣母的婚礼》拉斐尔，1504年

第二节　绘画作品中画面空间的抽象与几何化

自然界是千变万化的,但都可以概括成几何形体。色彩的抽象与几何化是将画作中所采用的大块色彩、主要色彩进行提取与归纳,将色块的边线进行几何图形化处理,用提取的色彩重新填充,创造出一种全新的、几何图形组成的画面。虽然舍弃了画作中事物的具体形态,抽象为以几何图形组成的画面,但抽象与几何化后的画作仍然能看出其原形态及空间关系,这样可更好地把握形体结构,理解其透视规律及明暗色彩关系,认识色彩与空间之间的关系。

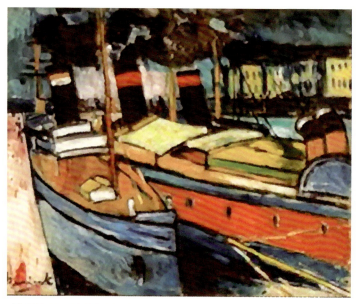

《勒哈弗尔港》M. 弗拉曼克,1907年

第二章 色彩的几何提成训练

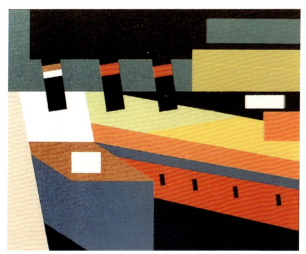

| 色彩构成图解 解构、重组与空间创造

《早餐》H. 格里斯，1914年

《**有房舍和农夫的景色**》V. 梵高，1889年

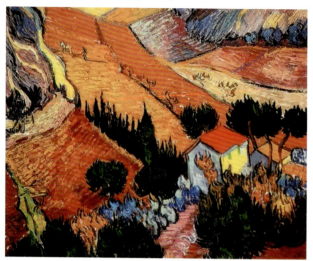

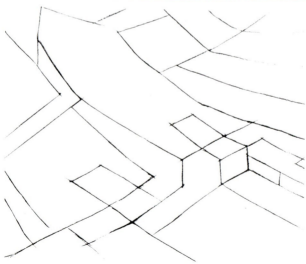

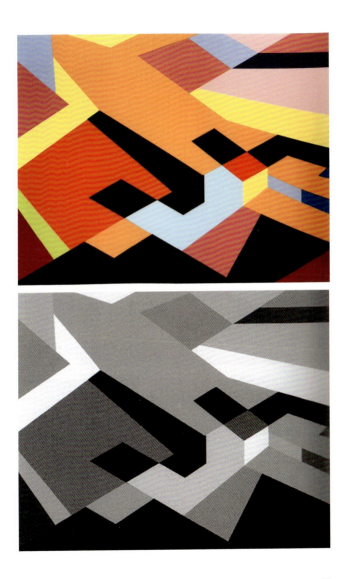

《生活的欢乐》H. 马蒂斯，1905-1906年

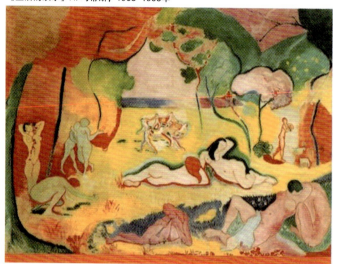

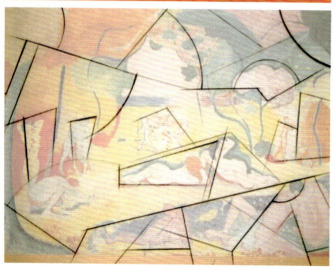

第二章 色彩的几何提成训练

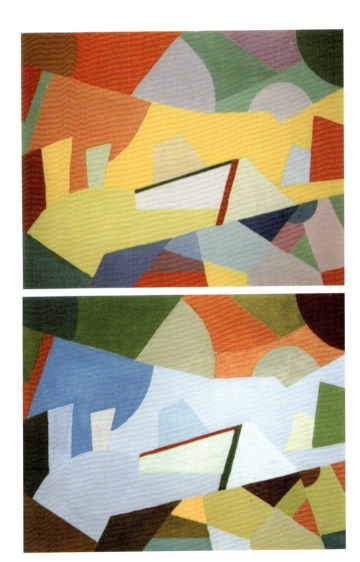

第三节　绘画作品中画面空间模型的构建

不同的色彩给人不同的感受。运用色彩的心理差异将画作构建为空间模型，赋予颜色不同的高度，用"体"的凹凸感、空间感表达"面"的颜色差别。这样即使三维模型的颜色为单色，但其给人的感受与二维的画作是一致的。

色彩的心理差异包括：色彩的冷暖感，轻重感，前进、膨胀与后退、收缩感，软硬感，兴奋与平静感等。

色彩的冷暖感：带黄、橙、红的色彩都带暖感；带蓝、青的色彩都带冷感。高明度的色彩具冷感，低明度的色彩具暖感；高纯度的色彩具暖感，低纯度的色彩具冷感。

色彩的轻重感：首先取决于明度，明度越高，物体感觉越轻；明度越低，物体感觉越重。明度相同时，纯度越高，色感越冷，物体感觉越轻；纯度越低，色感越暖，物体感觉越重。

色彩的前进、膨胀与后退、收缩感：色彩越暖，明度越高，纯度越高，面积越大越具有前进感、膨胀感；色彩越冷，明度越低，纯度越低，面积越小越具有后退感、收缩感。

色彩的软硬感：明度越高、纯度越低、暖色的物体显得软；明度越低、纯度越高、冷色的物体显得硬。强对比色调具有硬感，弱对比色调具有软感。

色彩的兴奋与平静感：偏橙、红的暖色系具有兴奋感，偏蓝、青的冷色系具有平静感。明度高，具兴奋感；明度低，具平静感。纯度高，具兴奋感；纯度低，具平静感。

第二章 色彩的几何提成训练

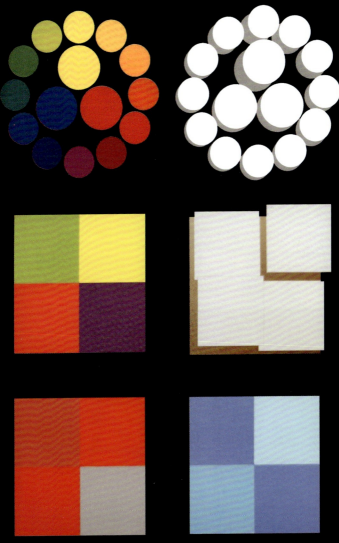

平面上色彩的空间构建

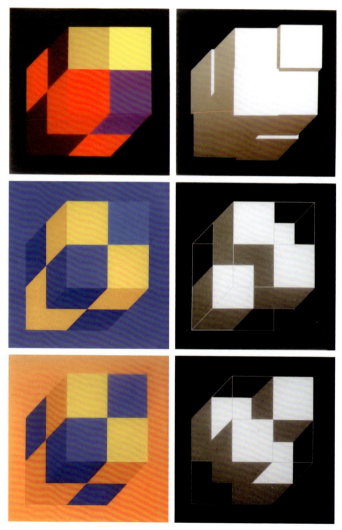

立面上色彩的空间构建（一）

第二章 色彩的几何提成训练

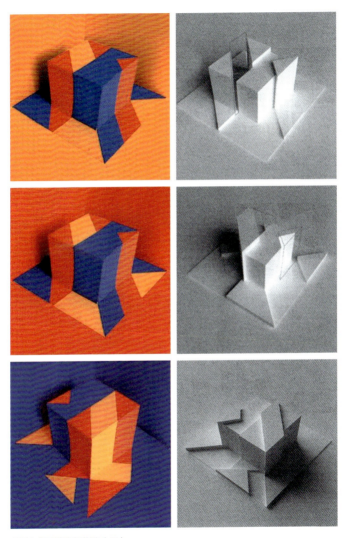

立面上色彩的空间构建（二）

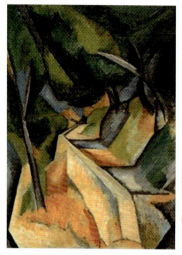 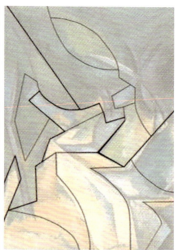

《埃斯塔克附近的路》G. 布拉克，1908年

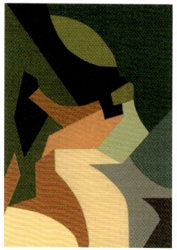 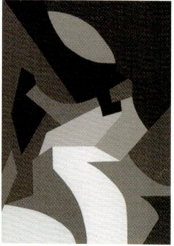

第二章 色彩的几何提成训练

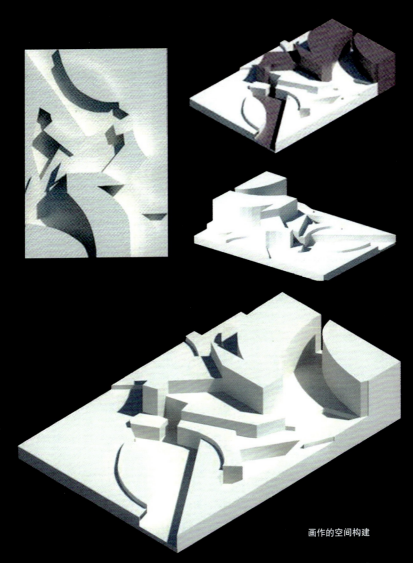

画作的空间构建

色彩构成图解 解构、重组与空间创造

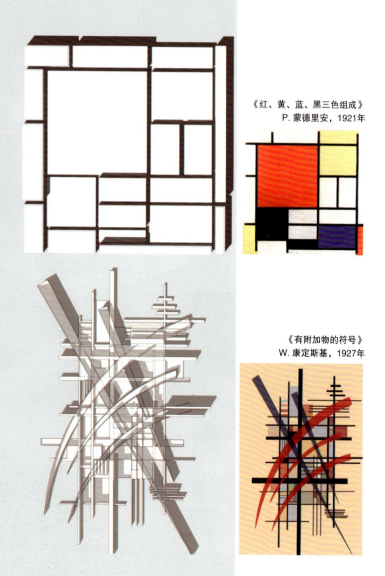

《红、黄、蓝、黑三色组成》
P. 蒙德里安，1921年

《有附加物的符号》
W. 康定斯基，1927年

第二章 色彩的几何提成训练

《向上》
W. 康定斯基，1929年

《充满活力的至上主义》
K. 马列维奇，1916年

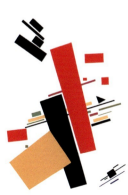

第三章
色彩的空间转化训练

第一节 色彩的位移
第二节 色彩的图底重构
第三节 色彩的空间体现

第一节　色彩的位移

　　色彩的位移是画面中的色彩在画面范围内进行随意组合，与原作的色彩发生色彩位移的现象。在不受光源色、固有色和环境色的影响下，将画作中的色彩按照一定的组合方式和规律，形成协调、统一的色彩关系。一幅作品中的色彩选用是有限的，但颜色相互之间的排列是无穷的，每一种颜色都可以在画面中任意出现，多种色彩之间也可以任意的组合。通过对画作色彩的分析，将提取、归纳的颜色灵活运用，重新排列到画作中，重新组织色彩构图，尽可能多的做出多种色彩位移之后的色彩组合图，为色彩的主观创新打下基础，也为建筑、城市的色彩搭配寻求多种的可能。

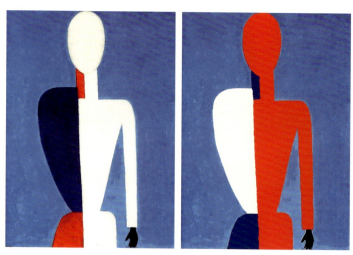

《半：一个新的形象的原型》
K. 马列维奇，1931–1932年

第三章 色彩的空间转化训练

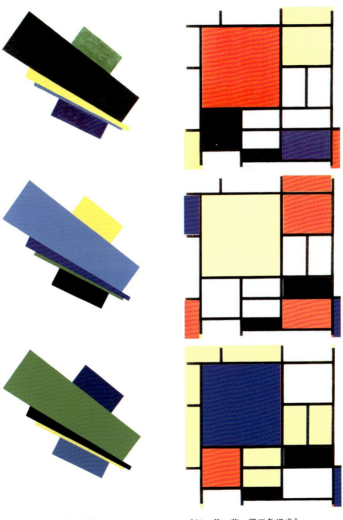

《至上主义 第18号构造》
K. 马列维奇,1915年

《红、黄、蓝、黑三色组成》
P. 蒙德里安,1921年

第二节　色彩的图底重构

"图底"即图形与背景的关系，来自格式塔知觉理论：一个视知觉通常可以分为两个部分，即图形和背景。图形通常成为注意的中心，看起来被一个轮廓包围着，具有物体的特性，并被看成一个整体。视野的其余部分则为背景，它缺乏细部，往往处于注意的边缘，背景不表现为一个物体。在知觉场中，图形倾向于轮廓更加分明、更加完整和更好的定位，具有积极、扩展、企图控制和统治整体的强烈倾向；而背景则因缺少组织和结构而显得不那么确定，表现消极、被动，处于从属和被支配地位的态势。

作为知觉理论，"图底"长期被美术学、设计学、形态学、建筑学、景观学、规划学等应用。如在平面设计中，会考虑图与底的对比与衬托的关系；在建筑学中，运用图底理论分析建筑和城市空间的关系。

色彩的图底重构是将彩色的构成画作按照色彩的明暗进行单色（黑白灰组成的无彩色或一种颜色的不同明度组合）填充，重构为图底关系，为色彩的空间体现奠定基础。画面的黑白关系可以颠倒，图底关系中"图"和"底"也可以相互转换。

第三章 色彩的空间转化训练

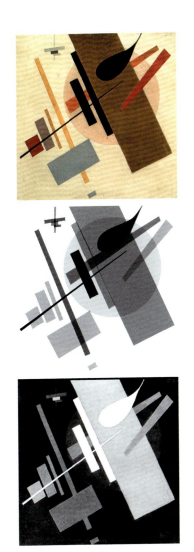

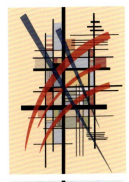

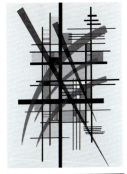

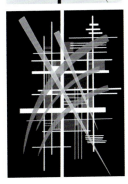

《至上主义》
K. 马列维奇，1915–1916年

《有附加物的符号》
W. 康定斯基，1927年

| 色彩构成图解　解构、重组与空间创造

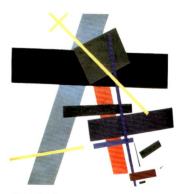
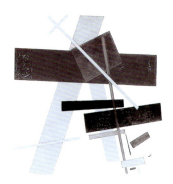

《至上主义》
K. 马列维奇，1915–1916年

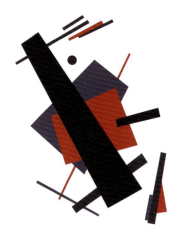
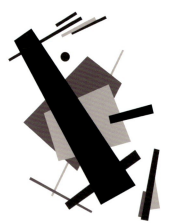

《至上主义》
N. 苏耶京，1920–1921年

第三章 色彩的空间转化训练

《头》B. 毕加索，1913年

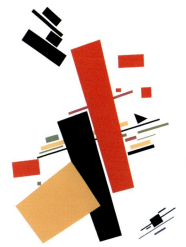 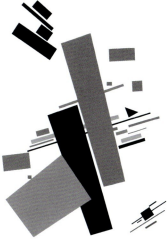

《动感至上主义38号》
K. 马列维奇，1916年

| 色彩构成图解　解构、重组与空间创造

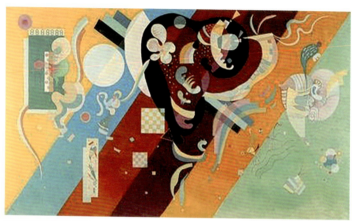

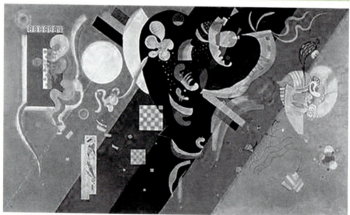

《构图九，第626号》W. 康定斯基，1936年

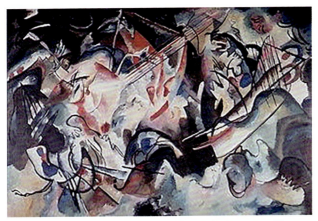

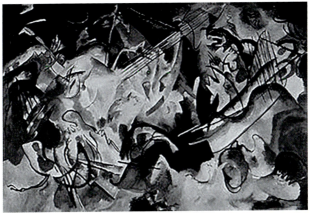

《构成六号》W. 康定斯基,1913年

第三节　色彩的空间体现

建筑师能够在抽象绘画中发掘出诸多与建筑空间、色彩形体有关的、相通的造型手法与内容。抽象艺术追求以简洁的形、体表达丰富的内涵，运用圆形、正方形和三角形及其派生出来的基本几何形体表达其含蓄的隐喻。建筑也是由几何形体构成的，在表达文化价值、审美价值等方面无法像绘画、雕塑那样具体、写实，只能用抽象或象征性的美学语言与人们进行审美联系。建筑用符号的象征意义来表达文化上的含义，而后提炼象征符号的形式，达到由"象"到"意"的审美效果。

通过对画作色彩的空间体现，用建筑的空间元素表达绘画中的空间，探讨平面空间与建筑空间的共通，向抽象画家学习，丰富建筑师的空间语言，感受画家高超的空间形态美，通过建筑空间的营造与创新，使建筑空间艺术更美好。

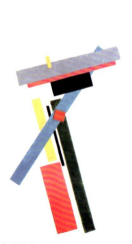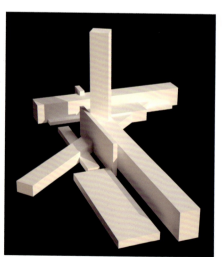

色彩的空间体现（一）

第三章 色彩的空间转化训练

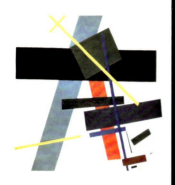

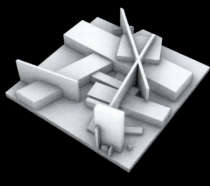

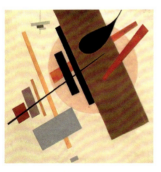

色彩的空间体现（二）

| 色彩构成图解 解构、重组与空间创造

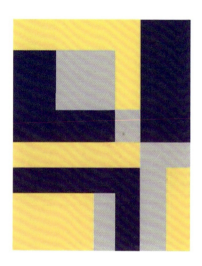

色彩的空间体现(三)

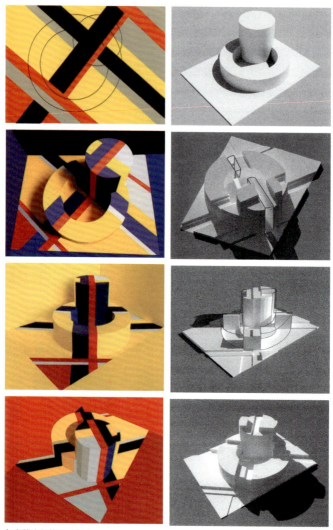

色彩的空间体现(四)

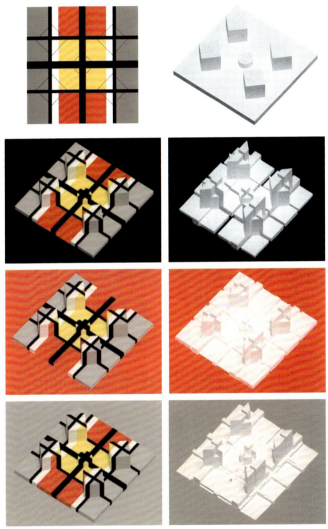

色彩的空间体现（五）

| 色彩构成图解　解构、重组与空间创造

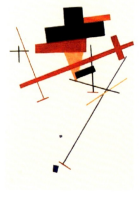

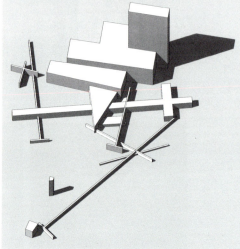

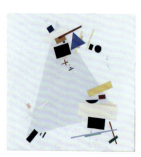

色彩的空间体现（六）

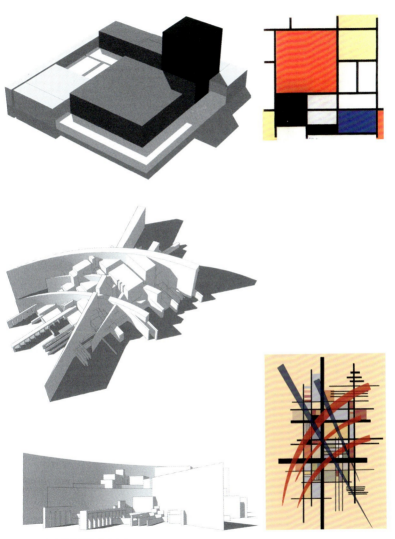

色彩的空间体现（七）

第四章
现代主义建筑材料、色彩及形态语言应用分析

第一节　现代主义建筑起源阶段的色彩应用分析（1920-1945）

第二节　第二次世界大战后现代建筑的色彩应用分析（1946-1965）

第三节　后现代主义建筑的色彩应用分析（1966-1985）

第四节　解构主义建筑的色彩应用分析（1986-2000）

第五节　信息时代建筑的色彩应用分析（2001-2020）

第一节 现代主义建筑起源阶段的色彩应用分析（1920-1945）

不同时代、不同民族和环境在文化上都存在差异，反映在建筑上，其材料、色彩及形态都是不同的。同时，建筑造型需要与建筑功能、场地环境、城市环境等相适应。而建筑造型往往受到多方面因素的制约，难以达到人们的审美理想。色彩具有为建筑增色、改变材料质感与纹理、调整比例尺度、加强空间感、调节平衡等作用，可以作为一种造型手段，对建筑形体在现有基础上进行加工与再创造。

一、施罗德住宅（Schroder house） （优秀学生作业：李响）

施罗德住宅位于荷兰乌特勒支市（Utrecht），坐落在一排连栋房屋末端，是一栋用轻灵的手法表现出明晰的建筑主题的别墅，是荷兰风格派艺术在建筑领域最典型的表现。

1924年，G.里特维德设计建造了施罗德住宅。他并未试图将它与邻居们的建筑物联系起来，而是通过风格派的抽象手法以及风格派的开创者——蒙特里安的理论体系，设计了一幅"三维的风格派绘画"，将艺术与生活通过一幢建筑联系在一起。

设计人受荷兰当时"风格派"影响，风格派艺术家倡导艺术作品应是几何形体和纯粹色块的组合构图，由光滑的墙板、简洁的体块、大片玻璃组成横竖错落的构图。

施罗德住宅是风格派艺术主张在建筑领域的典型表现。室内运用可移动的墙壁间隔、大片玻璃窗、彩色支架和阳台板，穿插在纯白的建筑主体上，让室内和户外有水平方向的延伸连接。其设计理念主要有三：①理想主义，里特维德认为建筑和设计应该帮助人们感受空间；②功能主义，里特维德提倡使用规模生产的预制构件，以便让更多的人能够从中受益；③风格派美学，用简洁的设计将人们从烦琐的装饰中解放出来。

第四章 现代主义建筑材料、色彩及形态语言应用分析

这座里程碑式的现代建筑实际上是一座木结构的房子。比起价格高昂的混凝土结构，取而代之以更省钱的方法：基础与阳台用混凝土建造，隔墙则是一般的抹灰砖墙，整个建筑的门窗框与楼板都是木制，由木梁承托，钢架与金属网被用来更好地承重。立面的设计忠实于风格派的绘画风格，每一个构件都有它们自己的位置、形状及颜色。颜色被用来区分立面系统：白色在最外层，灰色表示阴影，还有黑色的门窗框以及一系列色彩明丽的线性构件。

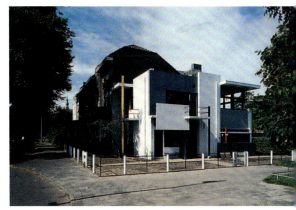

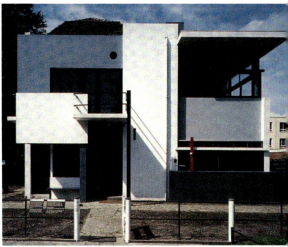

79

1. 材料的色彩与质感

施罗德住宅的建筑材料既有传统的砖木材料又有钢框架。据施罗德夫人回忆，当时里特维德曾想使用钢筋混凝土，但因为它是非常新的材料，造价较高，许多人还不能把握这种材料的性能，他们也就因此放弃了。

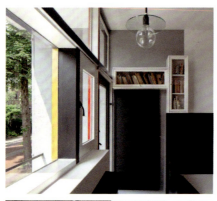

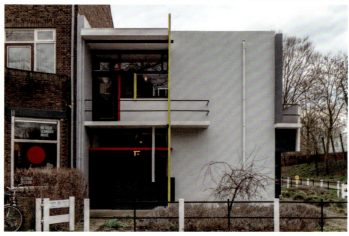

2. 色彩

色彩是施罗德住宅的一个主要特征。建筑中看不到任何材料特征，只有红色、黄色、蓝色、白色、黑色和灰色的线与面。这与里特维德的家具相似。

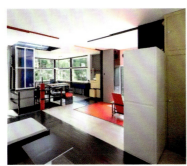

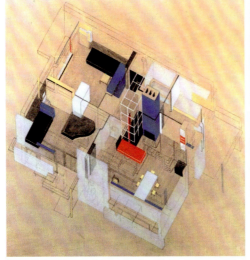

二、帕米欧疗养院 (Sanatorium Paimio)　　（学生作业：王博）

帕米欧疗养院作为阿尔托现代主义建筑的典型代表作，充分重视了建筑物的使用功能，以空间为主导，将重点放在了发挥新型建筑材料和建筑结构的性能特点上，注重建造的经济性。建筑的外部立面处理十分简洁，形式与内容得到和谐统一。

生于芬兰的A.阿尔托，是与W.格罗皮乌斯、F.赖特、L.柯布西耶、M.密斯齐名的第一代现代主义建筑大师。他终生倡导人性化建筑，主张一切从使用者角度出发。他的建筑融理性和浪漫为一体，给人亲切温馨之感，擅长将当地的地理和文化特点融入建筑中。

帕米欧疗养院通过不同的交通核将建筑的功能分为各个明确的区域，立面上以简洁的横向长窗为特点。建筑整体造型简约，色彩运用较为柔和，体现出设计师对于病患的人文关怀。

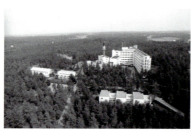

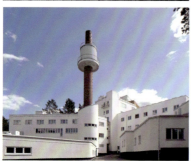

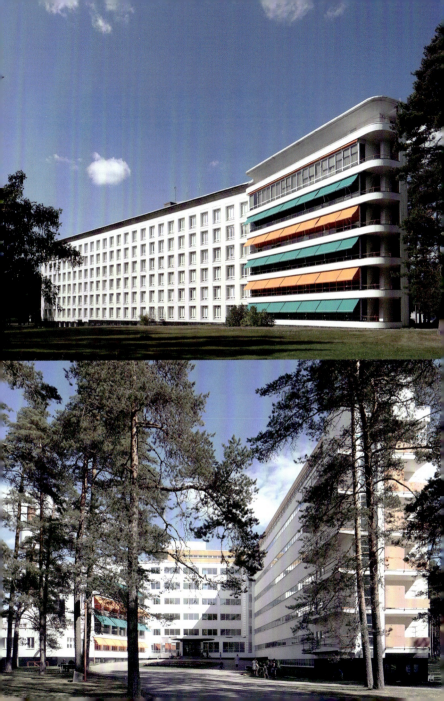

1. 材料的色彩与质感

建筑外墙大多使用白色抹灰材料，窗户运用长条形的玻璃长窗，创造出简洁明快的建筑语言。屋顶加入木质屋檐和铁质栏杆，室内采用简约的抹灰墙面，窗框大多也采用暖色的木质材料。暖色调的材质运用给病人增添生活气息。

2. 形态

整个建筑结构为混凝土框架。六层平台采用不对称框架结构，建筑结构蕴含了这种双重性——既对称又不对称，在主要入口前形成了一个十分温和而对称的内院，建筑体量以不对称形式向外扩散，隐喻自然的复杂。

3. 色彩

阿尔托在建筑中也用了许多不同的颜色来定义和区分空间。公共空间里，疗养院的颜色主题趋于20世纪二三十年代的蓝、黄、灰和白等新艺术颜色，营造了一种新鲜、愉悦而又安静的氛围；与公共空间不同的是，病房楼的色调更加传统和亲切，采用略带蓝或微绿的灰色系。干净明快的公共空间色调，与安静祥和的病床休息区的颜色形成鲜明对比，减少病人长期卧床造成的压抑感。

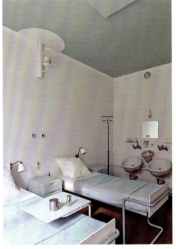

三、法古斯工厂

(优秀学生作业:解正卿)

德国下萨克森州阿尔费尔德的法古斯鞋楦工厂建筑,以世界上第一座玻璃幕墙建筑而跻身于世界遗产。法古斯工厂的设计者是20世纪初著名的现代主义建筑师W.格罗皮乌斯(1883-1969)。

格罗皮乌斯出生于德国柏林,是德国现代建筑师和建筑教育家,现代主义建筑学派的倡导人和奠基人之一,公立包豪斯学校的创办人。格罗皮乌斯积极提倡建筑设计与工艺的统一、艺术与技术的结合,讲究功能、技术和经济效益,他的建筑设计讲究充分的采光和通风,主张按空间的用途、性质、相互关系来合理组织和布局,按人的生理要求、人体尺度来确定空间的最小极限等。第二次世界大战后,他的建筑理论和实践为各国建筑界所推崇。

1910年,格罗皮乌斯与建筑师A.迈耶合作,在柏林开设建筑事务所,次年为法古斯工厂设计了这座建筑。建筑的整个立面是以玻璃为主的,采用了大片玻璃幕墙和转角窗,在建筑的转角处没有用任何支撑。这样的设计构思在建筑史上还是第一次。这个工厂建筑是现代主义建筑的开山之作。

如今这座由格罗皮乌斯设计的建筑俨然已成为汉诺威阿尔费尔德地区及其周边地区文化生活中不可或缺的组成部分。法古斯工厂的设计开创性地运用功能美学原理,并大面积使用玻璃构造幕墙,这一特点不仅对包豪斯学校(Bauhaus school)的作品风格产生了深远的影响,也成为欧洲及北美建筑发展的里程碑。

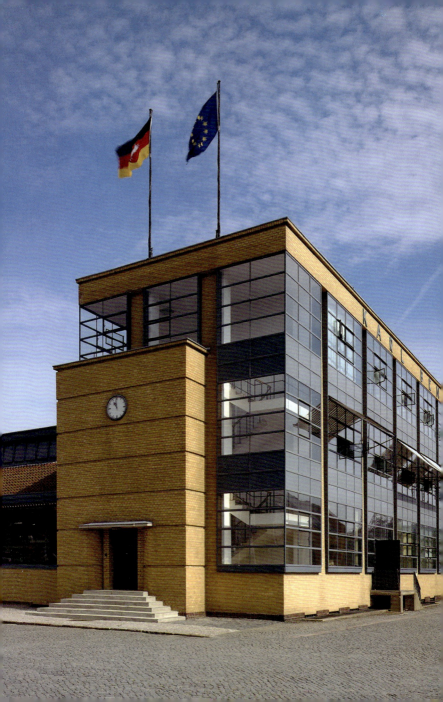

1. 材料的色彩与质感

法古斯工厂大面积使用了玻璃构造幕墙,并与砖结构形成光影,使建筑看起来轻盈、透亮、富于变化。砖结构部分采用了40厘米高、从立面向外突出4厘米的暗色砖块。办公楼采用大片玻璃幕墙和转角窗取代传统的承重外墙,大胆创新地使用了钢筋混凝土,建筑既简洁又富有玻璃的光影变化。

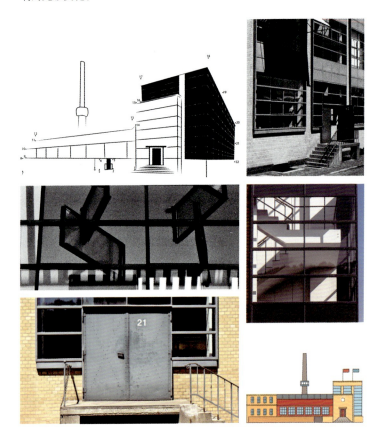

2. 形态

法古斯工厂是一座许多建筑物组成的综合体,其中包含诸多功能,如制造空间、存储空间、办公室,运用简单的几何形体,设计了超乎寻常而又突破传统的厂房外观,形成了注重实用性的工业区。格罗皮乌斯认为设计一种适用于多种结构的外观十分重要。

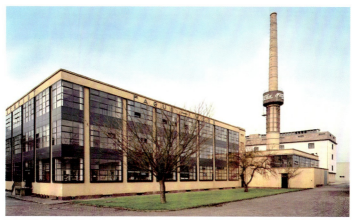

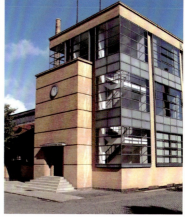

四、流水别墅

（学生作业：肖潇）

建成于 1937 年的流水别墅（Fallingwater）是极具代表性的现代主义建筑，位于美国宾夕法尼亚州费耶特县米尔润市郊区的熊溪河畔，由现代主义建筑大师 F. 赖特设计。

流水别墅共三层，面积约 380 平方米，以二层（主入口层）的起居室为中心，其余房间向左右铺展开来，别墅外形强调块体组合，使建筑带有明显的雕塑感。楼层高低错落，一层平台向左右延伸，二层平台向前方挑出，几片高耸的片石墙交错着插在平台之间，很有力度。溪水由平台下怡然流出，建筑与溪水、山石、树木自然地结合在一起，像是由地下生长出来似的。别墅的室内空间处理也堪称典范，室内空间自由延伸，相互穿插；内外空间互相交融，浑然一体。

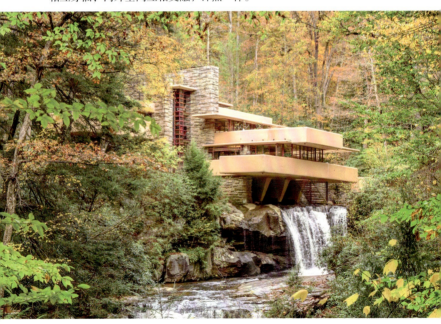

1. 材料的色彩与质感

在室外材质的选择上，赖特采用了与自然环境相契合的材料。砖石结构中最重要的墙也被他用纵横交错的片石墙代替，转角砖石墙的消失使流水别墅有了没有边界的山洞式建筑之感；比起砖石而言，毛石墙上的有机图案仿佛是被风和雨水经年累月侵蚀而来，赋予建筑更多自然的元素。杏黄色的混凝土构成整个建筑结构中特点最鲜明的部分——多层平台，这些平台与建筑的其他部分相互穿插融合于自然环境，充满活力和生机。

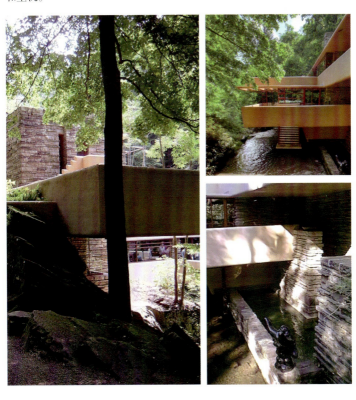

2. 色彩

建筑色彩取自天然色，搭配协调。灰色调的栗色毛石墙和暖色调的杏色混凝土与周围环境完美融合，所有竖向体块外表面都采用了从周围山林收集而来的粗犷岩石，有着与生俱来的自然质朴感和野趣；水平的杏色混凝土平台贯穿空间，飞腾跃起的同时与自然岩石和地形相呼应，加之自身明亮的颜色赋予建筑最高的动感和张力；固定玻璃窗的红色金属窗框的点缀为整体在细节上增添了活力。

室内色调也以暖色调为主，空间气氛随光线明暗而富于变化。在选材上，赖特旨在体现人与自然的紧密相连。整个建筑的空间核心是位于起居室的一块巨石，略加雕琢，便使其与壁炉的片石墙天衣无缝地契合在一起，让建筑增加了古朴感和厚重感。在其他地方，赖特选择了炉具、木柴、铜壶和树墩等具有自然色彩和田园之感的物品，使得整个建筑充满了自然的气息。

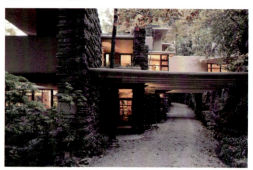

3. 形态

赖特在造型塑造过程中，继续沿用一贯风格，在建筑形体上进行水平穿插，这些平台高低错落、左进右出，构成了整个别墅构图中的核心内容。为了使整个建筑更突显出前后左右的流动感，将水平空间和竖直空间进行交叉，其中第一层平台在左右方向延伸，第二层平台在其上悬挑而出。两层平台之间用大片的条形玻璃窗削弱了墙的概念，同时也加强了它们在构图上的独立性。无论是平台、阳台，抑或是棚架，皆相互穿插或高低错落，整个建筑仿佛具有动态，有一种内在的力量使它由内而外的生长、运动。

流水别墅浓缩了赖特独自主张的"有机"设计哲学，考虑到赖特自己将它描述成对应于"溪流音乐"的"石崖的延伸"的形状，流水别墅名副其实成为一种以建筑词汇再现自然环境的抽象表达，一个既具空间维度又有时间维度的具体实例。

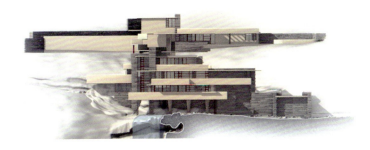

第二节　第二次世界大战后现代建筑的色彩应用分析（1946-1965）

一、巴拉干自宅（Barragan House）　　（优秀学生作业：王博）

巴拉干自宅于 1947 年建成，位于墨西哥，总面积 1161 平方米，将现代艺术与传统艺术、本国与流行结合起来，形成了一个全新的风格。宁静的住宅内部与嘈杂的外部世界形成既隔离又衔接的关系，从外部看毫不起眼、内部却蕴含了一个"小宇宙"。

在 1930—1950 年间，墨西哥本地建筑师摒弃了被认为已过时的国际建筑风格，开始尝试使其建筑更富"墨西哥特色"。墨西哥建筑师 L.巴拉干（Luis Barragan）是个虔诚的天主教徒，在他的眼中，住宅是宗教在家庭中的表现形式，应当具备修道院式的宁静气氛，是躲避杂乱喧嚣的庇护所。优雅甚至孤独正是其空间设计的基本情调，无论室内还是室外，都要引人沉思。巴拉干率先提出"殖民地建筑学"的概念，使得宗教和乡村建筑成为他的主要设计领域。

现代建筑语言中的抽象性与空间的几何化倾向，帮助巴拉干将墨西哥当地的殖民地风格融合到自然景观和生活之中。此外，巴拉干也重新发展了住宅的内向品格，使住宅成为一个满足于个人喜好的作品。

1. 材料的色彩与质感

室外主要采用混凝土，与本土普通住宅保持一致。住宅墙面大部分采用灰白色粗抹灰，黑色的熔岩石铺成的地板覆盖了狭长的入口、走廊以及门厅，并延伸到直通二楼的楼梯。这种材质与室外花园硬质铺地表面大体一致，形成室内外的自然过渡。室内主要使用木质地板、灰色地毯、黄色地毯三种色彩温暖、质地柔软、富有亲切感的材料，为这栋建筑增添质朴而典雅的神韵。屋顶平台用了大面积的大红色和洋红色涂料。

巴拉干明确反对住宅中使用太多的玻璃，所以他的住宅窗户都很小。在临街一侧，书房的窗户高过了人的视线，以避免分散阅读者的专注力。将蓝天引入，让宁静而柔和的阳光洒进。面对花园的窗户则用大面积的玻璃镶嵌在粗糙的墙体中。厚重与轻盈产生有力的对比，强调了室内与室外园林的沟通。

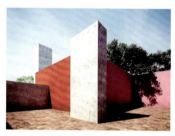

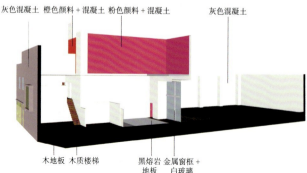

2. 色彩

巴拉干能够极好地驾驭各种艳丽的色彩,用色彩使几何化的简单构筑物给空间带来诗意的效果。巴拉干使用的彩色涂料并非是现代的涂料,而是本土材料做成的颜料。这些来自墨西哥传统的色彩,是本土建筑的灵魂。

橙色、黄色、红色是墨西哥传统建筑的颜色,马是巴拉干对童年农场的回忆。清水混凝土外墙、白墙和灰色系家具让人内心平静。餐厅中有一面墙刷成粉色,配有样式简洁的家具。书房和工作室采用黄色的装饰板,使整个室内呈现出一种宁静的柠檬黄色调。屋顶平台的高墙,部分使用了大红色,热烈且具有雕塑感。

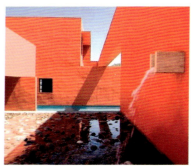

3. 形态

巴拉干自宅现在已经变为私人博物馆,充满错综复杂的设计巧思,有着出人意料的室内外空间形态。

巴拉干自宅的内部空间由四个南北向的平行墙面组织起来,划分为与街道相关的区域、与庭院相关的区域和中间辅助区域。从空间上来看,空间大小与私密程度有关,从大到小依次为屋顶平台空间、工作空间、起居空间和居住空间。所有空间体量三个维度彼此间的比值均超过1∶2,严格控制的静态比例是静谧氛围创造的首要条件。

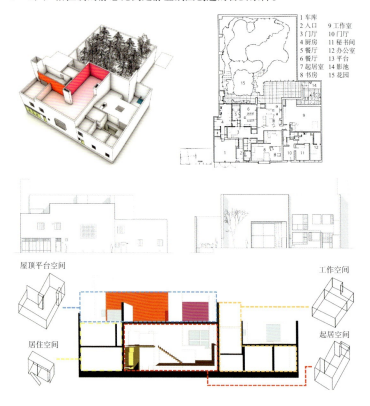

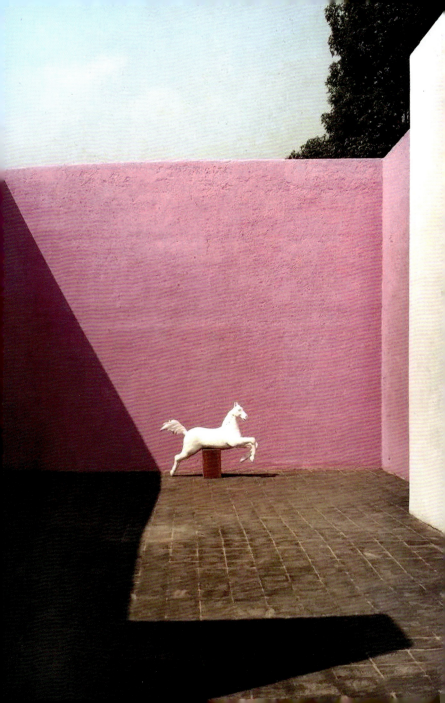

二、马赛公寓（Marseilles Apartment） （学生作业：解正卿）

第二次世界大战后，欧洲人民对住房的需求达到了前所未有的高度。位于法国马赛的马赛公寓是著名建筑师 L. 柯布西耶（Le Corbusier）的第一个大型项目。1947 年，欧洲仍深受二战的影响，柯布西耶在这个时候接到了该项目，为遭到炸弹袭击后流离失所的马赛人民设计多户住房。

马赛公寓是史无前例的，不仅之于柯布西耶，更在于它的规模之大，可容纳约 1600 名居民。要将 1600 名居民分到 18 个楼层，需要一种创新的空间组织方式来容纳居住空间和公共空间。有趣的是，大多数公共空间都不在建筑里，而在屋顶上。屋顶变为一个花园露台，有跑道、俱乐部、幼儿园、健身房和浅水池。柯布西耶建立的"垂直花园城市"是居民们购物、娱乐、生活和聚居的天地。除屋顶花园外，还有商店、医疗设施，甚至一个小型酒店分布在建筑内部。马赛公寓实质上是一个"城市中的城市"，在空间及功能上都针对居民进行了优化。

与柯布西耶通常采用的鲜明白色外立面不同，马赛公寓由钢筋粗制混凝土（素浇筑混凝土）制造，是战后欧洲成本最低的建造方式。然而，这也可以被理解为唯物主义的实现，旨在刻画战后条件有限的生活状态——粗糙、破旧、残酷。

马赛公寓受到了机械感的影响，以及柯布西耶在 20 世纪 20 年代提到的"五要素"。比如，建筑的大体量由底层的重型支柱支撑，从而在建筑下部创建了花园、流通和聚集空间。屋顶花园则拥有整个建筑物最大的公共空间，立面系统中并入的露台减少了对建筑高度的感知，一并创建了抽象的条状窗户，强调了这个大型建筑物的水平性。

马赛公寓是柯布西耶最重要的项目之一，也是就住宅建筑而言最具创新的回应，以至其对未加工混凝土的使用影响到了粗野主义风格。马赛公寓也从此成为全世界公共住房建筑的典范。

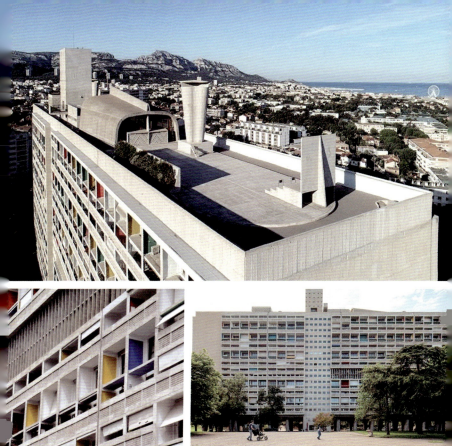
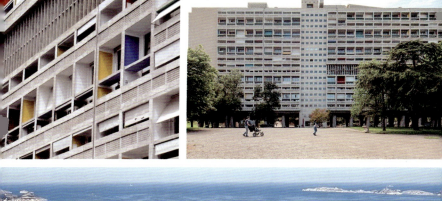

1. 材料的色彩与质感

马赛公寓外墙主要由红黄蓝三色装点阳台。这些颜色不是乱用的，柯布西耶认为蓝色代表天空，也能唤起对大海的记忆，是贴近自然的"原色"；红色，具有挑逗意味的同时也具有燃烧的愿望；黄色，单纯、幼稚、亮丽。这些贴近自然的原色的使用，给人以快乐、轻松、和谐的感觉。同时，这三种原色是产生其他颜色的基础，任何一个颜色也无法盖过对方，无法调和，因而给人以一种视觉刺激。

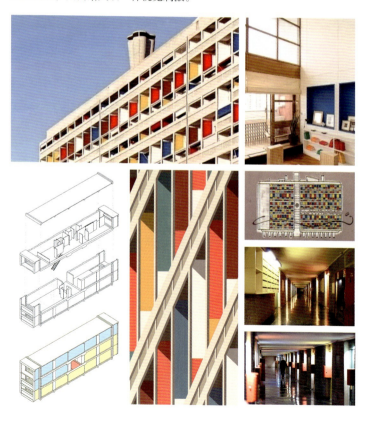

2. 形态

马赛公寓的底层空间有 15 个混凝土墩柱，把建筑抬高了 8 米多，混凝土承重墩间形成的天然公共空间，可以满足停车、通风和入户，这种想法在当时非常具有前瞻性。

公寓的屋顶露台，像是飘浮在空中的广场。这里有幼儿园、诊所、游泳池、儿童游戏场地、200 米跑道、健身房、日光浴室、花架、开放电影院、公共活动空间、供孩子攀爬的斜坡等。

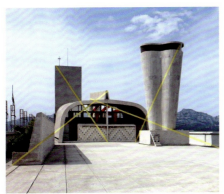
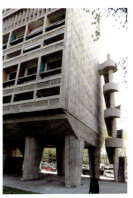
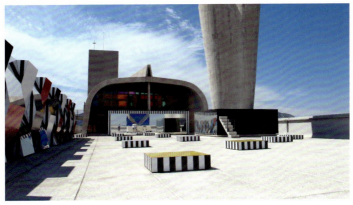

| 色彩构成图解　解构、重组与空间创造

三、拉图雷特修道院（Convent of La Tourette）

（学生作业：肖潇）

　　竣工于 1959 年 7 月的拉图雷特修道院，位于法国里昂附近的艾布舒尔阿布雷伦地区，是现代主义建筑大师柯布西耶在欧洲的最后一栋落成建筑，同时也被很多人视为他最为独特的一个作品。拉图雷特修道院如同一个自我承载的容器，为静修的教徒提供了一个交流场所，同时也为拥有独特生活方式的他们提供了居住空间。修道院由一百个单独的房间、一个公共图书馆、一间食堂、一个屋顶回廊和一间传道室组成。神父 M. 高提耶（Marie Alain Couturier）对建筑师提出的一个要求是："为一百个躯体和心灵提供一个安静的居所。"

　　柯布西耶的建筑常以"新建筑五点"著称，这些现代主义元素在拉图雷特修道院中也得到体现。柯布西耶被场地陡峭的斜坡吸引，便选择了这块特别的场地。每一个独立房间都有一个朝外的阳台，公共空间被置于建筑底层，回廊则在屋顶。建筑结构是预制混凝土，起伏的玻璃表面材料覆盖了四个立面中的三个。

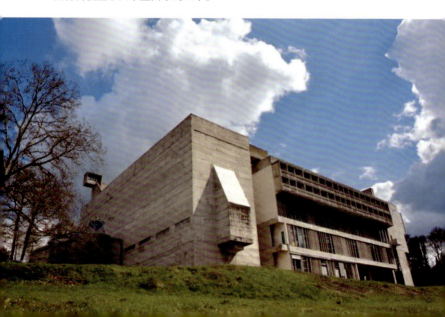

1. 材料的色彩与质感

大面积的建筑立面材质为粗粒的灰色混凝土，在原始的粉刷方案中，建筑大部分被刷成白色，10%表面被刷成彩色，这座建筑将是战后唯一一座几乎全部刷成白色的建筑。由于财务问题，柯布西耶在后来的设计过程中放弃了整体粉刷成白色的想法，决定将粉刷限制在室内和外墙的抹灰表面。纯净的白色被裸露的灰色混凝土所取代，这极大地强调了教堂和修道院的禁欲主义特征。

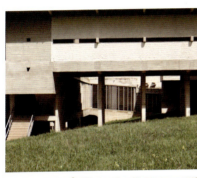
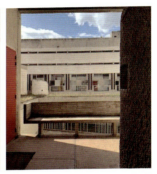
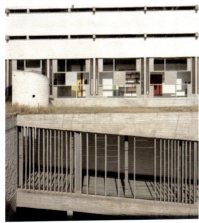

2. 色彩

墙壁呈灰色，采用清水混凝土，祭坛周围为黑色板岩地板；中央祭坛用白色石头；圣器室墙壁呈红色；地下室与主殿之间的墙体为黄色；地下室侧墙为黄色、黑色和红色；光炮分别为黑色、红色和白色。

3. 形态

拉图雷特修道院通常被认为是对传统修道院形制的回应，但在看似古典的外表下包含着大量随意与非理性。这些细节无法单一地从结构、功能或者形式上进行合理的解读。结构与形态展现出丰富、矛盾和多面性的特征，建筑中大量看似随意与非理性的要素，有的是在设计时有意加入的，有的是由于施工的误差被保留下来的。

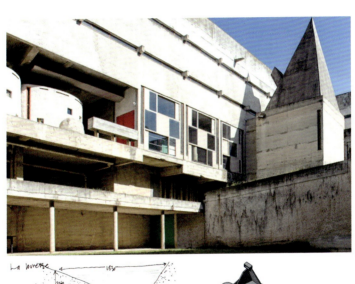

四、巴西议会大厦（National Congress Building, Brasilia）

（学生作业：解正卿）

O.尼迈耶是巴西建筑师，拉丁美洲现代主义建筑的倡导者，被誉为"建筑界的毕加索"。他的作品多达数百个，遍布全球十几个国家。他曾在1946—1949年作为巴西代表、与中国著名建筑师梁思成等共同组成负责设计纽约联合国总部大楼的十人规划小组，并曾在1956—1961年担任巴西新首都巴西利亚的总设计师。巴西利亚被誉为城市规划史上的一座丰碑，于1987年被教科文组织收入《世界遗产名录》，是历史最短的"世界遗产"。1988年尼迈耶被授予普利茨克建筑奖。

尼迈耶在巴西利亚设计了多座重要建筑物，议会大厦是其中之一，它于1958年建成。在一个矮平的建筑物上有两个碗形屋顶，一个正放，一个倒扣，里面分别为下议院和上议院的会场。行政部分采用的一个大"H"字符形式来自于葡萄牙文"人"（Homen）的首写字母。

议会大厦前的平台上那两只硕大的"碗"，一只碗口朝上，是联邦议院的会议厅，因为众议院开会时向公众开放；一只碗口朝下，是参议院的会议厅，因为参议院审议的议题常常涉及国家机密。

矗立于两院会场之上的是一幢27层楼高的塔式办公大楼。在中心正北处的大楼不仅享有极佳的、丝毫不被干扰的视野，而且在视觉上平衡了南边两个半球形屋顶的重量感。尽管它们看起来只是最基本的两个长方体高塔，但从平面图上看确是五边形的，两个体量的立面分别有些许倾斜，指向两塔中间一线天似的空间中的一点。两座高塔中间还有一个三层楼高的连接桥，连接着从十四楼到十六楼的空间。办公室、会议室等都沿着塔的外边缘，而处于中心的则是电梯等服务性空间。

整个议会大厦外形十分简洁，而横与直、高与低、方与圆、正与反的强烈对比，给人强烈的现代派印象。

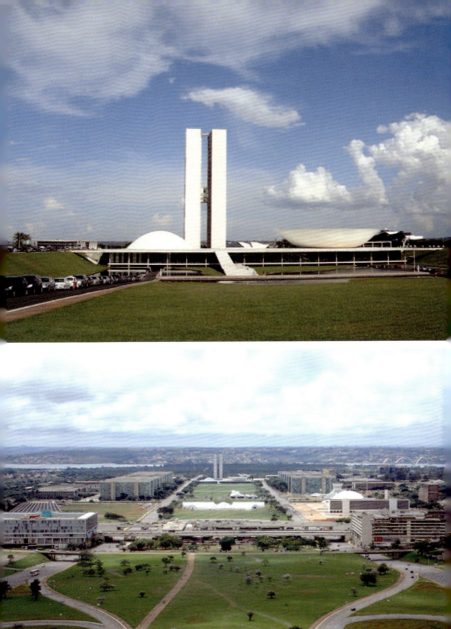

1. 材料的色彩与质感

尼迈耶说："白色是一种极好的色彩，能将建筑和当地的环境很好地分隔开。像瓷器有完美的界面一样，白色也能使建筑在灰暗的天空显示出其独特的风格特征。"雪白是尼迈耶作品中的一个最大特征，用它可以阐明建筑学理念并强调视觉影像的功能。白色也是在光与影、空旷与实体展示中最好的鉴赏。巴西议会大厦是纯洁、透亮和完美的象征。

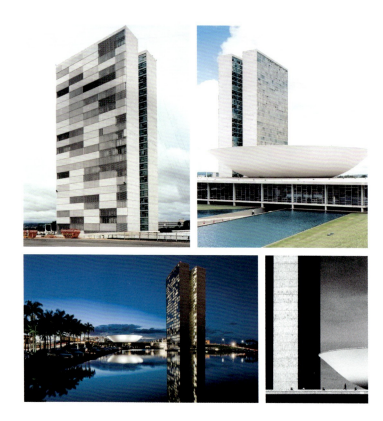

2. 形态

巴西议会大厦由两院会议厅和办公楼组成。前者为一个长 240 米、宽 80 米的扁平体，上面并置一仰一覆的两个碗形体，上仰的众议院会议厅，下覆的是参议院会议厅。会议厅的后面是高 27 层的办公楼。为了加强垂直感，办公楼设计成并行的两条，平面和正立面都呈"H"形。整幢大厦水平、垂直的体形对比强烈，而用一仰一覆两个半球体调和、对比，丰富建筑轮廓，构图新颖醒目，采用了对比与协调的手法。

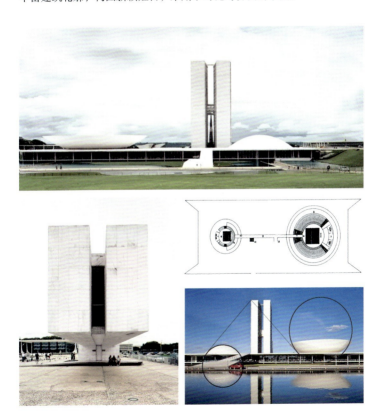

第三节 后现代主义建筑的色彩应用分析（1966-1985）

一、水晶大教堂

（学生作业：李响）

水晶大教堂位于美国加利福尼亚州洛杉矶市南面的橙县境内，由著名建筑师 Ph. 约翰逊与他的伙伴 J. 布尔吉设计。1968 年开始兴建，1980 年竣工，历时 12 年，耗资 2000 多万美元。教堂长 122 米，宽 61 米，高 36 米，体量超过著名的巴黎圣母院。设计的玻璃外壳使得教会"周围的天空是开放"的，外观晶莹透亮，建筑由此得名。这个设计对于传统拉丁十字架的平面进行了修改，缩短了殿堂的长度，扩大了翼部宽度，以保证每个座位能尽可能靠近圣坛。

一旁的铁塔也是由约翰逊设计的，并于 1990 年落成。它坐落于 34 英亩（13.76 公顷）的校园内，与大教堂垂直对应相望。

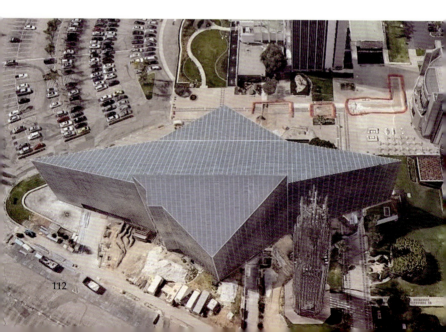

1. 材料的色彩与质感

该建筑立面是由 1 万块镶嵌在钢桁架上的玻璃板构成。窗格是由单层玻璃通过硅胶结构固定而成，尽量减少了由接缝带来的视觉障碍。其角度和星形单色材质的排布为整体带来了动感、活力。

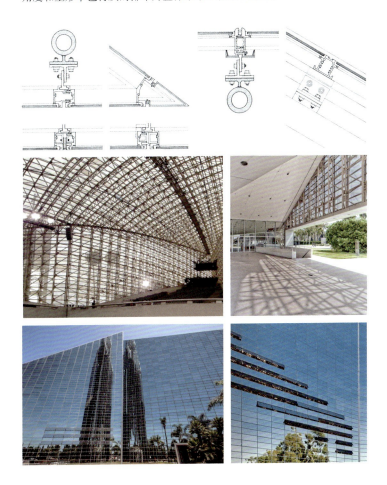

2. 色彩

与周围环境的融合无疑是建筑最重要的设计。镜面玻璃仅吸收 8% 的光和 10% 的太阳能进入空间中。

从教堂的外面向内望去，玻璃反射着周边万物，教堂内的世界显得神秘莫测。但若从教堂内向外仰望，灿烂的阳光下，钢网架、玻璃与天光云影交相辉映。空间网架结构和玻璃带来了层次多变的光影变化。

当窗户闭合后，可开启的窗与玻璃幕墙没有明显的区别，保持了外墙立面的连续性。当这些窗户开启后，它们就像是投射在原本光滑表面的"玻璃鳃"。

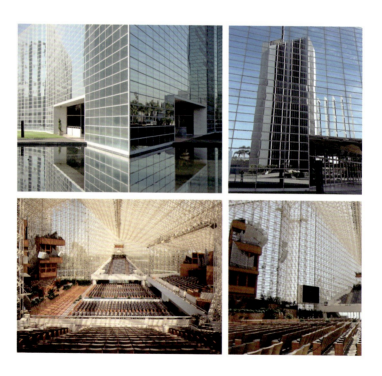

3. 形态

教堂利用白色网状屋架和反射玻璃构成了一个高达 36 米的大空间,平面对拉丁十字进行了调整,十字的中间部分被缩短,两翼被加宽,呈四角星状。在约翰逊的重塑下,简单几何不仅能表达国际式的简约同时也跳出国际式的"简单—简单",展示了现代主义晚期的"简单—复杂"倾向。

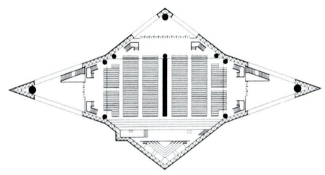

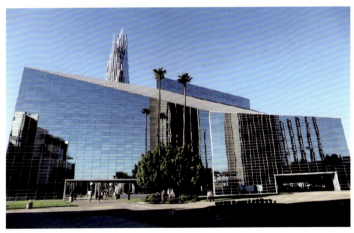

| 色彩构成图解　解构、重组与空间创造

二、摩德纳墓地/圣卡塔尔多公墓(The Cemetery of san Cataldo)
（优秀学生作业：康贺阳）

1858—1876年，建筑师C.科斯塔设计建造了墓地的东侧部分及现位于墓地中央的犹太人墓地。1972年，A.罗西与其合作伙伴G.拉赫利赢得了墓地西侧加建部分的设计竞赛，方案于1978年付诸实施，虽至今仅有一半建成，但被认为是第一批也是最重要的后现代建筑之一。

圣卡塔尔多公墓的"墙"由四周坡屋顶房屋组成，布局基本延续了西方墓地中建筑实体围合纪念性空间的布局方式，主要轴线上分布几个节点。轴线一端的立方体是一个显得荒凉的"废弃"建筑物：一个没有屋顶和楼层的框架，框架四面墙的三面上遍布有着规律的方洞。它是集体的纪念场所，宗教仪式在其中进行。轴线的另一端是一个锥形体，用作公共墓地。锥形体与立方体之间，是一个半围合如同墙的构筑物，在平面上呈现鱼骨状，用于放置骨灰瓮。

第四章 现代主义建筑材料、色彩及形态语言应用分析

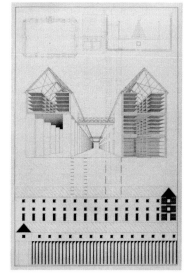

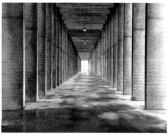

1. 色彩

在圣卡塔尔多公墓中，随处可见现代主义运动中使用的各种现代手法，包括工业框架、预制砌块墙和金属屋面……透过极端重复的、几何化的窗洞立面，罗西毫不掩饰自己对现代主义先驱 A. 路斯的敬意。罗西在摩德纳墓地表现出的强烈色彩，大胆的形式和具有历史意义的细节，使建筑表现出超强的表现力。

立方体建筑的立面采用了吸光的红陶色涂料，与周围建筑的色彩呈现出强烈的对比，表现出其核心的纪念价值。

2. 形态

在圣卡塔尔多公墓的设计中,罗西多处运用构成手法表达不同的含义:

(1)在主轴线上,骨灰架以紧凑的密度排布,并以一个不变的节奏升高,把纵向的仪式空间在三维上强调烘托。

(2)立方体的纪念体有矩阵式的立面,不带任何装饰,其影子成为这种重复元素下的规律变体,将一种生命的周而复始体现在出来。

墓地的形式运用了几种经典的几何图形符号与严格的几何构图,宗教和神秘气氛越发浓厚。一些研究者认为,不论是骸骨状的放置尸骨的建筑物,还是三角符号或是矩形,都是象征着人们意识中对死亡的一种原始意识,或者是对陵墓形态的原始意识。

对建筑内部空间类型的选择上,不论是底部的柱廊抑或是建筑墙面的开口,甚至是放置尸骸的隔断,都与当地传统建筑形式有着类似性;但是,与现世的建筑不同的是,虽然开口,却不设置隔断,光与空气等自然物可以自由进入建筑物内部,这种特质,在南北分置的"烟囱"与"立方体"中表现得尤为强烈。

三、格罗宁根博物馆（Groninger Museum） （优秀学生作业：肖潇）

格罗宁根博物馆建筑群堪称形式、色彩和材料的奇妙组合。整体设计由米兰建筑师 A. 门迪尼负责，为此，他邀请了设计师 Ph. 斯塔克和 M. 卢奇，以及设计博物馆东馆的蓝天组团队共同进行设计。

格罗宁根博物馆是根据艺术建筑的理念设计的，建筑本身与多种元素融为一体，包括绘画、装饰、装置、新雕塑和不同形式的视觉表达，特别是设计。但这不是传统意义上的艺术综合，而是对上述领域的创作方法进行的融合与转译。其目的在于创造一种源于对象的现象，实现高度复杂的表述。建筑自身的博物馆特性完美地融合了艺术品展览上体现出的博物馆生命。建筑本身代表着博物馆艺术品的体系，展品在与建筑环境结合的同时又受到它的影响，使容纳与表达合二为一。建筑设计将博物馆视为一种城中乌托邦，一个充满惊奇的幻想园，一座极富表现力的美的宫殿，间接体现高等教育价值的、有机的精神迷宫。

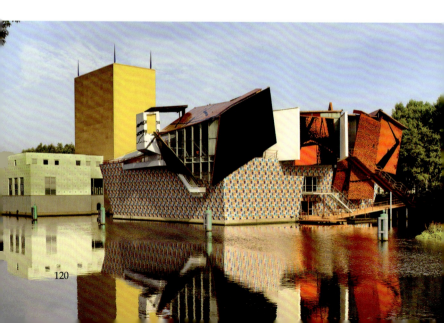

第四章 现代主义建筑材料、色彩及形态语言应用分析

1. 材料的色彩与质感

建筑全部采用柱基，用于展览和服务的下层在水面以下60cm。大部分建筑元素都是混凝土预制的。不同区段的立面采用了不同的建造技术，如涂色混凝土板和金色厚塑料层压板等。博物馆的每个组成部分都有不同的色彩，其依据包括所用的材料和在整体上创造建筑和谐的愿望。存放艺术品的金塔象征着艺术的宝库。

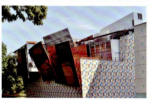

2. 色彩

大块金属板象征着船的侧面。巨大的砖基座代表它的内涵,即城市的历史。室内墙面的色彩绚丽,各类搭配由艺术家选定,各具风格,并可以日后替换。

3. 形态

这座建筑在形态上、在材料和全焊接细部上都很像船只。博物馆呼唤的是一种既宁和卓越、既安静又鲜明的新元素。构成建筑的要素包括：一座带有两个广场的桥，与两岸相连，赋予博物馆一种启蒙时代要塞的印象；一座金塔成为整个博物馆的点睛之笔，彰显出艺术品殿堂的气势；临展、现代艺术和画廊的序列展厅，灵活多变又一气呵成，同时外观有着强烈的色彩表现力。

第四节　解构主义建筑的色彩应用分析（1986-2000）

一、柏林犹太人博物馆（Berlin Jewish Museum）

（学生作业：李响）

柏林犹太人博物馆建于 1993—1995 年，是为纪念死于第三帝国时期的六百万犹太人而建，并且展有犹太人在德国近两千年的历史。

博物馆位于德国柏林市中心，在第五大道和 92 街交界处，矗立在柏林联邦议院大厦和勃兰登堡门之间，北面是柏林市立博物馆。建筑占地 3000 平方米，从设计伊始到工程竣工历经 10 年荏苒。虽然作为原柏林市立博物馆的扩建部分，犹太人博物馆与巴洛克风格的老馆除了高度相仿外并没有其他相似之处。

该博物馆设计时代背景为第二次世界大战之后，德国从未停止对历史的反省，德国对历史的态度，使德国人、法国人甚至整个欧洲的人民都感到轻松和安全。为了表示"勿忘历史"的决心，德国还为犹太人修建了一座大屠杀纪念馆。2005 年 12 月 15 日，柏林犹太人纪念馆最终落成。

在柏林犹太人博物馆中存在三条轴线：一条通往以锐角歪斜组合的展览空间，黑色部分为核心的封闭天井，白色部分为展览空间；另一条轴线通往室外的霍夫曼公园，由倾斜的、不垂直于地面的、方格形平面的混凝土方柱组成。步入其中，由于斜坡地面及不垂直的空间感觉，使人感到头昏目眩，步履艰难，表现犹太人走出国境在外谋生的艰苦历程。每根混凝土排柱顶上种植一棵树木，表示犹太人生根于国外，充满着新生的希望；第三条轴线直通神圣塔，是一个高二十多米的黑色烟囱式的空间，进入之后静立沉思，回忆犹太人过去经历的苦难，最后离塔时沉重的大门声响令人震惊，以加深参观印象和感受。建筑空间光与声给人造成的深刻怀念之情永难忘怀。反复连续的锐角曲折、幅宽被强制压缩的长方体建筑，像具有生命一样满腹痛苦表情、蕴藏着不满和反抗的危机，令人深感不快。

1. 材料的色彩与质感

博物馆墙体主要采用混凝土材质，表面被锌板包裹。建筑内部主要采用白色的涂料和金属及玻璃材料，具有很强的现代气息。

博物馆的建筑师 D.里伯斯金说："我想让建筑薄薄的金属衣，不显露它朴素、现代的结构，我希望建筑完全被柔和的材料包裹。我想让建筑的轮廓随着事件的推移变得模糊不清，让伤口更加明显。"

2. 色彩

建筑大面积使用锌板，其原始色彩体现出了纪念性建筑的沉重，其墙面的圆孔为墙体的透气孔，让人自然产生了弹孔的联想。屋面上那一道道排成直线划破闪电的空白真空线条和博物馆多边曲折的锯齿造型就像是建筑形式的匕首，为人们打开时光隧道，让人们拼凑起犹太人被割裂的历史。外墙不规则带有棱角尖的透光缝，由表及里，所有线条面和空间都是破碎而不规则的。

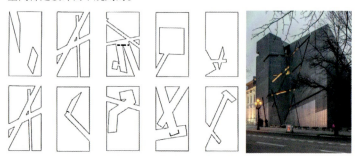

3. 形态

里伯斯金将犹太人的住址在地图上标示出来，把每个点之间连成线，于是，他所谓的"一个非理性的原型"就出来了。这就是柏林犹太博物馆外形的由来。

建筑平面呈曲折蜿蜒状，走势则极具爆炸性，墙体倾斜，就像是把"六角星"立体化后又破开的样子，使建筑形体呈现极度乖张、扭曲而卷伏的线条。

里伯斯金创造出了一个极具表现力与可读性的建筑结构，并提供了一种即时的秩序与等级感。

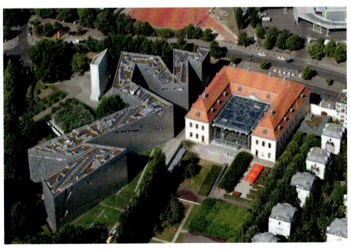

二、尼泰罗伊当代艺术博物馆（Contemporary Art Museum Niteroi Brazil）

（学生作业：解正卿）

尼泰罗伊当代艺术博物馆坐落于巴西里约热内卢州的尼泰罗伊，由巴西著名建筑师O.尼迈耶设计，并于1996年完成。这个博物馆坐落在尼泰罗伊瓜纳巴拉海湾一个悬崖边上，可一览里约热内卢城市全景，是观赏和拍摄里约热内卢全景的理想之地。这座圆形的建筑看起来像好莱坞电影里的UFO，一根直径29.5英尺（9米）的圆柱体支撑着整个建筑，远远看去，这个UFO就像漂浮在海上。

当代艺术博物馆将曲线与自由创意结合得如此精妙，也因此被外界评为尼迈耶设计生涯中的最佳作品之一。这座艺术博物馆秉承着艺术家一贯的曲线设计，并与周围的景观浑然一体，尼迈耶亲切地称之为"盛开的花朵"。

尼泰罗伊当代艺术博物馆建成后不久就成为这座城市的地标性建筑，馆内会定期举办展览。

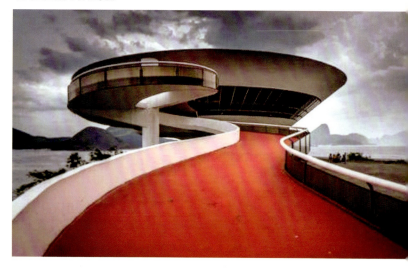

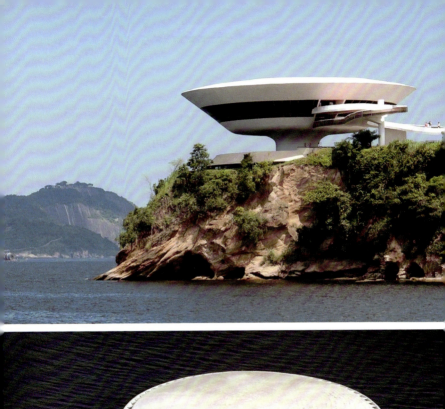
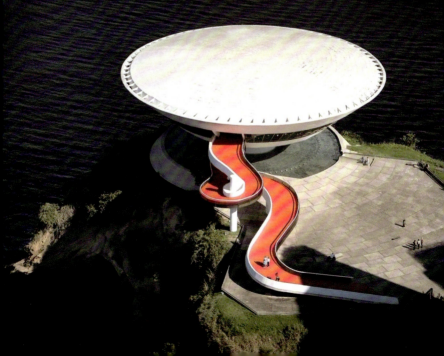

1. 材料的色彩与质感

建筑的主体采用白色，在当地的自然环境中像瓷器一样拥有完美的界面并与环境分割开，白色也能使建筑在灰暗的天空下显示出其独特的风格特征。建筑的交通部分以及内部采用了对比鲜明的暖色。曲线和色彩共同衬托纯净的建筑主体，营造"花朵"的意向，充满圣洁和热烈之感。

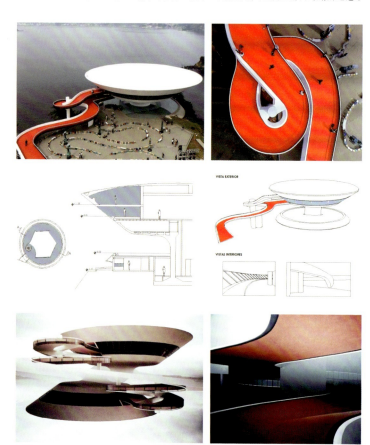

2. 形态

艺术馆呈飞碟状,位山面海,是一个优雅、弯曲的结构,从一个水盆地上升创建一种环境的轻盈感,给人一种贴近自然的感觉。这栋16米高、共3层的建筑有着飞碟一般的抢眼外形,尼迈耶为它赋予花朵的意象,底部的立柱正像花茎一样支撑着白色主体。

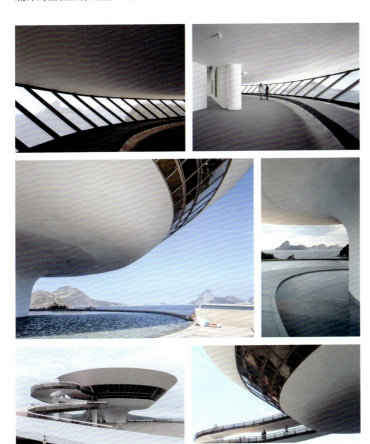

三、西雅图中央图书馆（Seattle Public Library）

(学生作业：肖潇)

西雅图中央图书馆是整个西雅图公共图书馆体系中最大和最重要的设计。它由设计至建成整整用了五年时间，2004年5月24日才对公众开放。图书馆是由荷兰建筑师R.库哈斯（Rem Koohas）主操刀设计，在某项研究中，它被誉为是世界上排名第五的图书馆。《时代》杂志在它建成的那一年就颁发给它最佳建筑奖，次年，美国建筑师协会也颁给它杰出建筑设计奖（AIA Honor Awards），除此以外，《纽约客》杂志也称赞它为"本时代修建的最重要的新型图书馆"。整个建筑占地面积约5000m²，项目总面积38300m²，位于西雅图市中心，是21世纪著名的解构主义建筑。

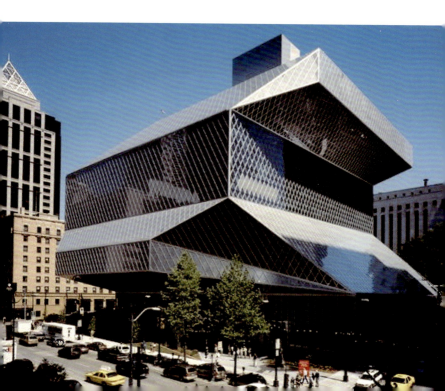

1. 材料的色彩与质感

由于整座博物馆的外表皮是由玻璃制作的,库哈斯索性将窗户的色泽选为自然的蓝色,既清透又明亮,可以反映周围环境的颜色。在顶棚色彩的原则上,设计师主要用到了黑白两色,形成强烈对比,较为安静的阅览空间是白色,更加活泼的交流空间则是黑色顶棚。通过不同颜色,以人的视觉效果来规划空间布局,同样是库哈斯的一项创新。

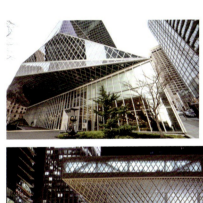
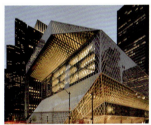
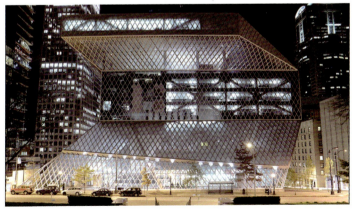

2. 色彩

图书馆的内部设计中运用了视觉强烈程度不同的色彩，有其独特的意义。在连接各楼层的电梯和自动扶梯上，是强烈的、具有高度吸引力的红、黄等亮色，很好地吸引了人们的注意力。在家具颜色的选择上，多采用了红、黑色，更加现代化，也更加简洁大方。在地毯的配色上更加大胆，选用了紫、绿色产生强烈碰撞的视觉效果，创造性地运用建筑色彩取代了墙体来划定不同的功能空间，空间整体流动性和通透性极佳。

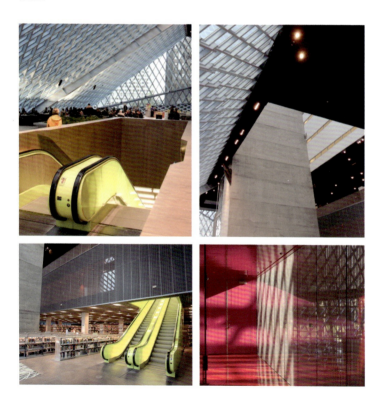

3. 形态

库哈斯确定了"5个平台模式",各自服务于自己专门的组群。这5个平台分别是：总控制部、阅览空间、藏书空间、集合空间、办公空间。这5个平台从上到下依次排布,最终形成一个综合体。平台之间的空间就像交易区,"不同的平台交互界面被组织起来,这些空间或用于工作,或用于交流,或用于阅读",有一种特别的空间交融的感觉。建筑形体随着平台面积和位置的变化形成新奇的多角结构,有新现代主义的某些特征。利用多重楼梯保持了空间的垂直连接的同时又使空间丰富多变。

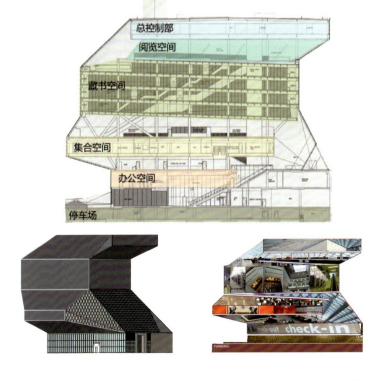

四、博尼范登博物馆（Bonnefanten Museum）

（学生作业：康贺阳）

博尼范登博物馆坐落在荷兰马士德里克市中心的马士河畔，于1990年竣工。塔楼的建筑师是意大利的 A. 罗西（Aldo Rossi）。

博尼范登博物馆有着一个明晰而又貌似传统的轮廓，其体量主要由建筑主体、带穹顶的圆柱形体量以及一个让游客纵览城市美景的瞭望台组成。主建筑是一个巨大的、对称的"E"字形体量，其三臂面向河岸。包锌的穹顶、烟囱般的交通体、方格玻璃窗、钢丝网拱，该建筑从基部到顶部的建筑要素完全是城市片断的再现，这些工业元素仿佛仍在追忆这片土地作为制陶土厂的历史。

该博物馆的展品主要是宗教相关物品，因此建筑从体量和平面的秩序感和对称性而言，可以说是表现出严整的城市纪念性。"E"字形的平面构成两个朝向河面的开放院落，有扶壁支撑的中段和外包锌板的守顶塔楼成为戏剧性的交点，似乎在暗示着教堂建筑中洗礼堂或钟楼与之相连，体现了建筑在城市中想要表达的纪念性与崇高性。此外，金属守顶从平坦的河岸景色中升起，使人想起那些教堂的尖塔和风车；室内的主楼梯也暗示了某种文化的追溯；高耸的砖墙也让人产生厂房或者城市街道的联想。

值得一提的是，建筑中的中心楼梯间可以说是罗西最具代表性的建筑空间处理手法，其从建筑顶部倾泻而下的自然光与从侧面照进的光，照亮了的整个画廊，环绕着中心的楼梯间而排列，使其建筑内部丰富而有趣。

建筑师罗西在创作博尼范登博物馆的回忆中说："然而现在，我们仿佛就站在瞭望台之上，我们可以将博物馆看作一个整体，或者是一个迷失的整体，而我们只能依靠那些有关我们生活，也有关艺术、有关欧洲往昔的碎片将其辨识出来。"由此可见，博尼范登博物馆意在表达对城市记忆的追溯。

1. 材料的色彩与质感

建筑的外立面以红陶色的砖墙为主基调,"E"字形的平面围绕外包锌板的穹顶塔楼,红陶砖色与银色的锌板形成建筑最具戏剧性的交点,使建筑成为城市的纪念性主体,同时呼应了这片土地作为制陶土厂的历史。行走在建筑中,随处可见红灰、灰白、红白等色彩的强烈对比,其细腻的肌理也无不表现出建筑的细腻与震撼。

2. 形态

博物馆的正面和侧面是封闭的，而其中心臂也是建筑的主要轴线上的墙却是开放的。砖立面上开口与艺术品和流线共同互动，将参观博物馆打造为一场以自然光为主导的"建筑漫游"。其中心楼梯间沐浴在阳光之中，自然光从全玻璃顶棚倾泻而下，令人感觉置身于带顶的街道而非室内空间之中。

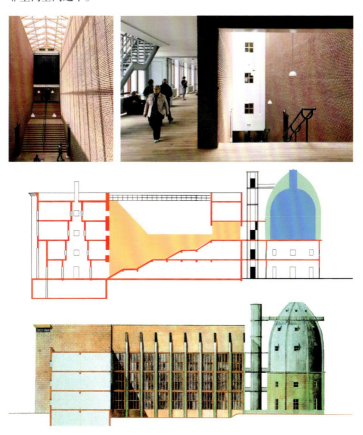

五、DZ 银行大厦（DZ Bank） （优秀学生作业：王博）

DZ 银行大厦由柏林 DZ 银行总部贸易大楼和一栋公寓楼组成。其外形充分考虑到自然性与整体性；建筑平面布局呈四面围合形式，中庭有一个钢架玻璃顶棚，阳光通过玻璃顶溢进室内直达地下空间。

设计者 F. 盖里是高技派建筑代表人物之一。他通常使用多角平面、倾斜的结构、倒转及多种物质形式，使用断裂的几何图形打破传统习俗，将视觉效应运用到构图当中。

1. 材料的色彩与质感

在大厦的外部,朝着巴黎广场的立面有着一系列简洁、多孔、凹陷的窗框,使建筑物自然地融入勃兰登堡门附近的城市肌理。

在与主入口相连的门厅内,曲线形的玻璃顶棚和玻璃地板的大面积中庭是整个建筑的亮点之一。中庭的玻璃构筑物与两旁木质的走廊形成鲜明的材质对比。而地下一层的壳状会议室,外部由不锈钢覆盖,内部则由暖色调的木质材料构成。

2. 色彩

DZ银行大厦的色彩设计体现了建筑内外空间的主次关系。外部尽量以简洁的灰白色为主色调，淡雅明快的建筑立面良好地匹配了DZ银行大厦作为银行大楼的主要功能。

在建筑内部，建筑师运用黑白分明的玻璃顶棚、温馨舒适的木制暖色走廊和形状大胆的会议室墙面，体现了建筑内部动感、热情的一面。

3. 形态

建筑采用围合的形式来突出中庭空间。在平面与剖面上,所有使用空间都以中庭为中心,所有交通流线都以此来展开。透明的玻璃顶棚将日光透进中庭与地下室,更加强调了中庭空间的重要性。

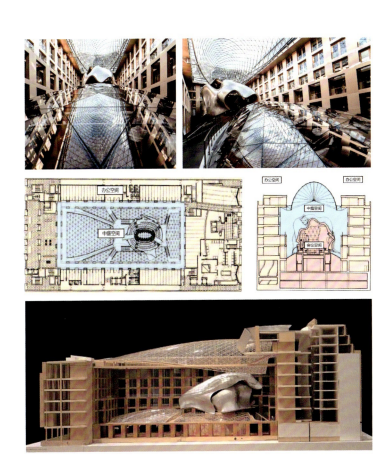

第五节　信息时代建筑的色彩应用分析（2001-2020）

一、拜特·乌尔·鲁夫清真寺（Bait ur rouf mosque）

(优秀学生作业：李响)

拜特·乌尔·鲁夫清真寺位于孟加拉国首都达卡，由孟加拉国女建筑师M.塔巴萨姆（Marina Tabassum）设计，于2012年建成。

从建成后到现在，该清真寺早已成为孟加拉人心中最神圣的地方。在这里，没有贫富差距，没有性别歧视，每个进入清真寺祷告的人，都虔诚凝视着光明的方向。清真寺在光的照耀下，迸发出了一股强大的精神力量，用希望点燃起了人们心中的绿洲。这样一栋平凡的建筑，却让身处贫穷中的人们心中有光，即使生活的环境差了一点，但是精神上却是充满希望的。

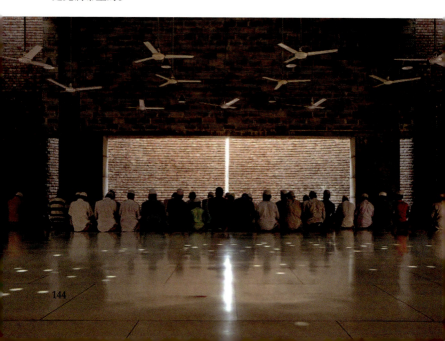

1. 材料的色彩与质感

该清真寺不同于其他大手笔的设计建筑,因为资金有限,再加上塔巴萨姆设计上"追源寻根"的特点,所以整个建筑材料使用的是当地最普通的红砖——孟加拉苏丹王朝陶土砖。陶土砖和混凝土两种材质的组合,强化了内外空间的对比,使得内部空间感觉更清洁、安全。

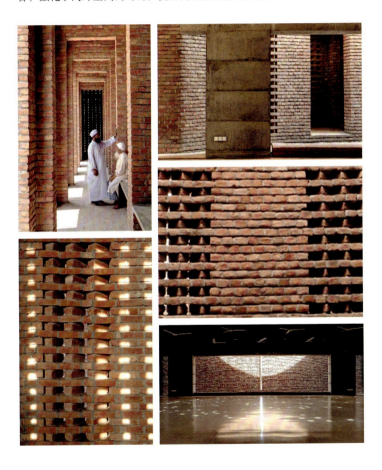

2. 色彩

该清真寺采用了红砖和钢筋混凝土的原始色彩，但是在采光上，室内所有的光源都是自然光，伴随着光线的变化，阳光透过有洞的顶棚和空隙，在地面上、墙壁上形成斑驳的光，被誉为充满神性、能够洗涤心灵的光之容器。

自然光映照在砖墙和地面上能够留下不同形状的光影，浑然天成又变幻莫测，在未做任何过度装饰的室内营造出震撼的视觉效果。当太阳慢慢落山，越接近天黑，室内的神秘气氛就越浓重，在这里沉思或祈祷的教徒，此时仿佛已经出离了凡尘，不再受到世俗喧嚣的困扰。

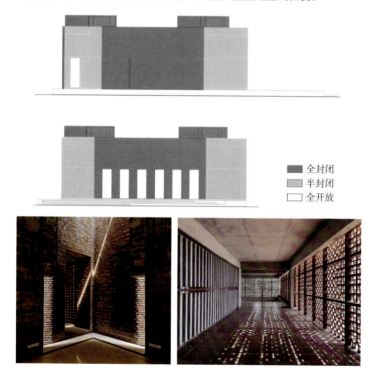

3. 形态

该清真寺平面扭转13°，朝向圣地，形成了趣味性的角部空间。塔巴萨姆认为："设计集中关注精神氛围和祈祷行为本身。我们到清真寺来祈祷，是为了与神沟通，这就是我希望通过建筑强调的——摆脱所有多余的，强调基本。"

在方形空间里，八个立柱围绕在大厅的外围，建筑的四角形成了四个明亮的月牙形院落，恰好能够与象征伊斯兰教的新月图形相吻合。方圆嵌套的构图巧妙地扭转了场地边线和主体空间朝向麦加的轴线之间的夹角，同时在方圆之间形成了四个弓形的窄院，有效地解决了主体空间的通风、采光以及气候调节的问题。而建筑的辅助功能区域则位于外部的圆柱和立柱之间，在空间上达到了主次分明的效果。

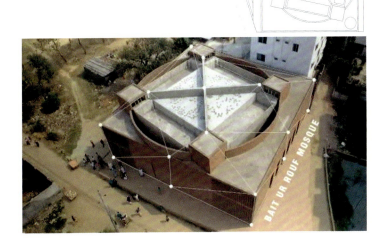

二、安大略艺术与设计学院夏普设计中心（OCAD University SHARP CENTER）

（优秀学生作业：康贺阳）

夏普设计中心位于加拿大多伦多的安大略艺术与设计学院（OCAD），由阿尔索普建筑师事务所同当地知名建筑师罗宾／杨＋怀特（Robbie/Young＋Wight）合作，花费三年时间完成。学院坐落于多伦多中心商业区，北接安大略美术馆，西临历史上著名的田庄公园。该项目于 2002 年 5 月开工，在 2004 年 9 月向公众开放。

夏普设计中心是一个两层的盒子，由细长的钢柱从地面上抬出约四层，位于现有的维多利亚风格的校园建筑之上。中央黑白箱体长 80 米，宽 30 米。设计师打造了一个悬浮的"桌面"结构，下面由 12 根 29 米高的钢柱支撑。在夜晚，灯光又将黑白"桌面"变成彩色。设计中心设有演讲厅、艺术工作室、教职员工办公室和展览空间。该中心在周围建筑的映衬下，是多伦多最引人注目的建筑地标之一。

1. 建筑空间与结构

除了悬浮在天空中外，其箱体是一个非常传统的结构，本质上是一个盒子，有效地利用空间，作为教室、工作室、办公室和工作场所等使用。箱体楼下产生的开敞空间为大学的户外活动提供了扩展空间，成为公园的延伸花园区，成为出色的城市景观。

该建筑有两层，由电梯和自动扶梯连接，是新入口大厅的中心焦点，连接所有楼层现有大学建筑的两边。

在两层建筑内，有艺术工作室、教学空间、会议室、展览空间和教职员工办公室。建筑的中心空间有一个大厅，可供学生和艺术家展示他们的作品，这反过来又作为一个连接的所有空间的媒介。同时，此空间还用于各种活动的临时空间，如画廊、礼堂、自助餐厅、拓展的会议室等。

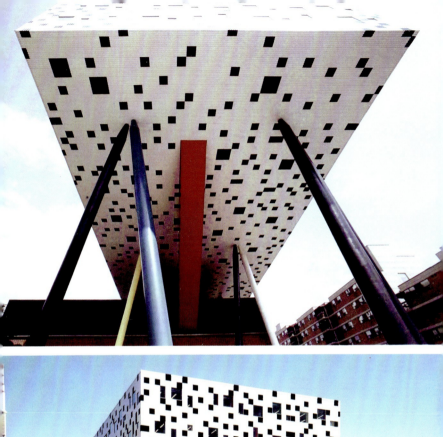
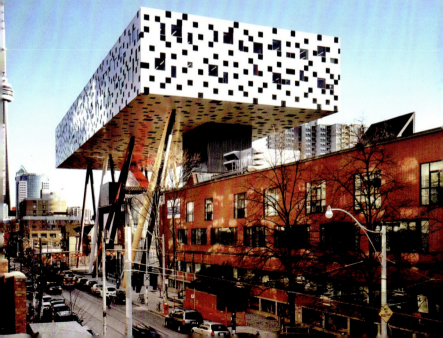

2. 色彩

建筑最具表现力的是其飘在空中的箱体与 12 条纤细的"支撑腿"。

箱体的表皮是一种涂成黑白的波纹铝皮,以获得像素化的外观,视觉效果意在模糊建筑物的规模,影响建筑物的感知方式。

用作箱体建筑"支撑腿"的管是天然气管道。它们是钢制的,厚约 2.54 厘米,每面重 8165 公斤。所有的钢腿都是一样大,七条腿涂成各种颜色,五条涂成黑色,让它们看起来更薄,变得不那么显眼,似乎消失,从而制造建筑的漂浮感。

夏普设计中心的底部由 16 个大型金属卤化物灯泡点亮,蓝色灯从黄昏一直点亮到午夜。其中 12 盏灯安装在顶棚上,通过灯光的营造使这座建筑有一个完全不同的夜晚外观,在日日夜夜之间改变建筑的特征。就像涂层像素化模糊了建筑物的尺度和感知一样,照明改变了人们感知的方式。

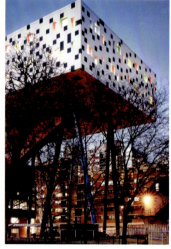

第四章 现代主义建筑材料、色彩及形态语言应用分析

151

三、邓洛普酒店（Dunlop Hotel） （学生作业：康贺阳）

邓洛普酒店是由工厂区的一幢废弃建筑改建而来，原来的建筑造型非常简单。建筑始建于1920年，纵深为52米，并带有5米高的柱栏，起初被用作轮胎商店，由于其独特的构造使得改建工程异常困难。设计师于2004年开始进行改建，通过灵活运用各种元素，保持了建筑原有的立面，并为其设计了全新的宝石蓝色调，使其色彩和造型一样简约清新，并非常协调地完成了历史与现代的碰撞，使建筑散发出巨大的魅力。

设计师运用大胆的理念，保留并增强现有结构，为方案提供新的生命，从而使建筑的外观和用途得以改变。使其变为一个可容纳约3万平方米的优质办公空间、100间卧室的酒店以及部分零售空间与基础设施的综合体。可以说设计师清晰、深思熟虑、大胆和富有表现力的设计为以前被遗忘的建筑增添了新的生命，保存与尊重兼得。

新增的中央空间在视觉上将各个楼层连通起来，同时也为通往一楼的大厅提供通道；新建的蓝色结构中包括消防中心、服务区、100间客房的酒店等；所有的通风设备都布置在一个玻璃盒子结构中，为砖石的外立面增添了深度感；新建的屋顶不仅可用作雨棚，还被称为伯明翰最大的绿色屋顶之一，为那些居住在此的野生动物提供栖息之所。

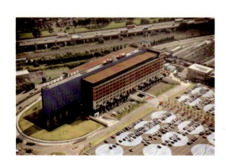

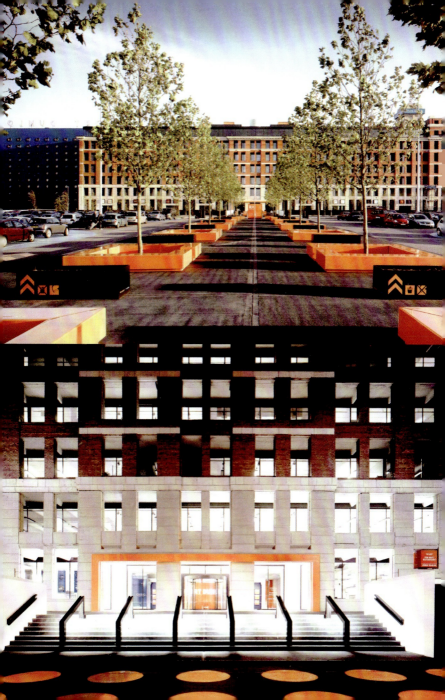

1. 材料的色彩与质感

新建建筑表皮采用宝蓝色的铝板，建筑相接处为玻璃结构，与传统的橘红色砖墙相映，由于两者为对比色，使建筑整体非常和谐。除此之外，建筑入口处及中庭均采用明亮的橘色涂料墙面，非常自然地强调了建筑的入口。

2. 形态

建筑整体看上去像是一个巨大的立体构成，蓝色的立方体与传统建筑自然相接，长方体的屋顶结构、圆柱的屋顶光井使建筑简洁、直接具有现代的设计美学。同时，立方体上圆形的阵列开窗，增添了建筑的魅力。其面向城市的顶层和甲板屋顶将伯明翰天际线的壮丽景色收入视野之中，更添其风采。

| 色彩构成图解　解构、重组与空间创造

四、伊斯兰艺术博物馆（Turkish and Islamic Works Museum）

（学生作业：肖潇）

2008年落成的伊斯兰艺术博物馆由著名建筑大师贝聿铭设计而成，它位于卡塔尔首都多哈海岸线之外的人工岛上，占地4.5万平方米，是迄今为止最全面的以伊斯兰艺术为主题的博物馆。简洁的白色石灰石，以几何式的方式叠加成伊斯兰风格的建筑，中央的穹顶连接起不同的空间，古朴且自然。博物馆内收集并保存了来自世界各地的各种伊斯兰艺术品，它们来自三大洲，横跨了7—19世纪的时间长河。建筑的细部运用了典型的伊斯兰风格几何图案和阿拉伯传统拱形窗，又为这座庞然大物增添几分柔和。这个新的博物馆成为学习艺术与对话交流的平台。它把居住在世界各地、不同年龄层的人们聚集一堂，可以更好地理解伊斯兰文化，促进伊斯兰艺术的发展。

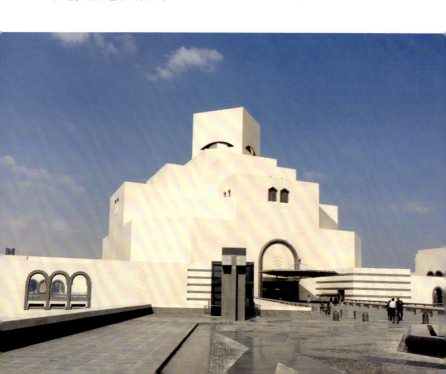

1. 材料的色彩与质感

伊斯兰艺术博物馆色彩的十分简洁，也没有琐碎的装饰。外立面色彩朴素，使用朴素低调的法国石灰岩，以白色石材的原色为主色调统领整体，几何形状在阳光与灯光的映照下产生了万千种变化。整个建筑物的表达高度凝练、集中并简洁明快，使建筑物呈现出大气、高雅的气度。

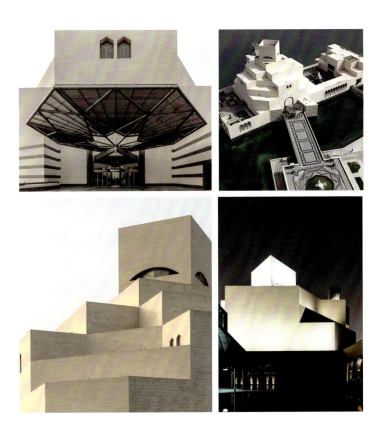

2. 色彩

不同于建筑外立面的白色石材的朴素低调,室内以暖白和奶咖色搭配结合为主色调,地板上装饰性的图案、环形吊灯的细部设计、屋顶灯光与廊桥则是伊斯兰传统元素的现代演绎。

3. 形态

贝聿铭以广泛而深入地理解伊斯兰建筑为基础,受到已历经千年风沙洗礼的艾哈迈德·伊本·图伦清真寺的启发,他说,他发现"在建筑完成时,光影成为建筑的主角"。建筑的雕塑感极强,在高度和力量都十分可观的建筑中,结构上的纯粹比装饰更重要。伊斯兰艺术博物馆自然而又简洁的形态和构成体现着贝聿铭稳定又独特的美学风格。

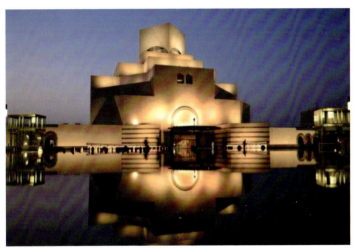

五、普京住宅（Putin House） （优秀学生作业：韩牧昀）

R. 弗拉索夫（Roman vlasov）是一位来自俄罗斯的年轻建筑师，他从 2012 年起设计了一系列极具个人风格的超现实概念建筑、景观构筑物，并通过计算机技术得到接近实景摄影的表现效果。弗拉索夫的作品选址多位于森林、海边、湖泊、礁石、山脉等人迹罕至的自然环境中。与这些荒凉壮美的景色作为呼应，他的建筑物大多为纯白色，偶尔也有纯黑或纯色的石材。同时线条极其简洁，包括凌厉的直线和自然优雅的曲线，与环境和谐共生。

2021 年 1 月，弗拉索夫在自己的个人主页上发布了最新的设计渲染图，称这是普京的郊区别墅可能的样子。在此之前弗拉索夫的设计并没有背景，全部用编号命名。在设计师的想象中，这座现代别墅位于索契的深山老林间，和树林一样拔地而起。住宅本身只有一层，而住宅下方两根巨大的异形柱体将其架起，直达下方倾斜的山坡。和弗拉索夫其他设计一样，该住宅大气、锋利、简约，融入的自然环境更烘托出构筑物的流畅线条和细腻材质，给人带来极致的视觉效果。

1. 材料的色彩与质感

弗拉索夫的建筑多为纯色混凝土材质。巨大的白色柱体占据视线，从深色的自然风光凸显出来。人的活动空间占比例极小，一点暖黄色的灯光透过玻璃缝隙，好像是整个建筑物的眼睛。细腻、光滑平整的表面嵌入大自然粗糙、细碎杂乱的石头、树枝中，这种巨大的差异和对比给人强烈的视觉震撼。

2. 形态

悬浮于树梢的住宅无疑是这片树林的新主角。住宅本身为简单的单层，屋顶和地面两个平面之间穿插有连续完整的玻璃，让人不禁想象住户向下俯视整个森林景色的情景。

两根异形的柱体从山坡上拔地而起，呈倒三角状，和周围的树木一样挺拔而高耸。这些支柱减少了在山坡上的占地面积，减少对地面自然环境的影响。在细节上靠近内部的柱体与地平交界处采用圆角，而外部保留了向外的尖角。整个建筑造型简单又不失细节，犹如一个引人入胜的精彩故事。

参考文献

[1] 韩林飞. 色彩构成训练[M]. 北京：中国建筑工业出版社，2015.

[2] Андрей Ефимов, Наталья Панова. Архитектурная колористика и пластические искусства[M].Москва:БуксМАрт, 2019.

[3] 唐昌乔. 从色彩构成到色彩设计[J]. 装饰，2010(5):84-85.

[4] 侯玲玲，程幸. 色彩构成教学的思考和体会——艺术设计专业色彩构成教学的探讨[J]. 中国陶瓷，2007, 43(3):35-36.

[5] 孙慧霞. 设计基础教学中设计色彩与色彩构成融合式教学研究[J]. 装饰，2011(10):112-113.

[6] Rybczynski W. The Enduring Legacy of Paimio[J]. Architect, 2015, 104:55-62.

[7] Hauke B. Bauhaus, Modernism and the Contribution of Engineers[J]. Steel Construction, 2019, 12(2):165-166.

[8] John Peponis,Tahar Bellal. Fallingwater: The Interplay between Space and Shape[J]. Environment and Planning B: Planning and Design, 2010,37(6).

[9] Andreas P, Flagge I . Oscar Niemeyer[J]. DE GRUYTER, 2013.

[10] Museum G, Jong C D, Projects V K, et al. Groninger Museum: a colorful building[M]. New South Wales: VK projects, 2008.

[11] A De. Daniel Libeskind. Jüdisches Museum Berlin[M].Berlin: Mann (Gebr.), 2006.

[12] Schwartz M. SEATTLE PUBLIC LIBRARY[J]. Library Journal, 2018, 143(16):23-23.

[13] Cooke, Rachel. Gehry builds[J]. New Statesman,2015,144(5268).

[14] 李忠东. 风格前卫的著名建筑师威廉·艾伦·艾尔索普 [J]. 建筑，2018, 867(19):58-60.

[15] Erica Robles-Anderson. The Crystal Cathedral: Architecture for Mediated Congregation[J]. Public Culture, 2012,24(3).

[16] Sinem SUNTER, Mehmet NUHOĞLU. A Historical Building as be Functionalized Museum Example of Ibrahim Pasha Palace——Turkish and Islamic Art Museum[J]. İnsan ve Toplum Bilimleri Araştırmaları Dergisi, 2016(8).